한 예술가의 回想

한 예술가의 回想

나의 스승 金鍾瑛을 추억하며

최종태崔鍾泰

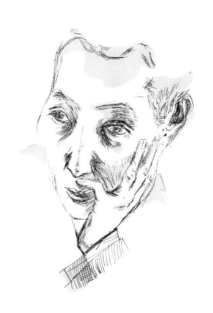

열화당

큰 나무는 그늘이 짙어서
여름날 사람들이 쉬어 가고
바람도 새들도 와서 놀다 간다.
그 풍경은 보기에 좋다.

큰 나무는 그 많은 가지들을 거느리기에
나날을 바쁘게 살면서도
서두르는 내색을 하지 않는다.

큰 스승은 큰 나무처럼 그늘이 짙어서
젊은 일꾼들이 모여 꿈을 가꾸고 희망을 얻고 간다.
그 풍경은 보기에 아름답다.

큰 스승은 큰 나무처럼 내면의 가지들을 거느리기에
바쁜 나날을 살면서도 내색하지 않고
꿈이 큰 새들이 와서 노는 것을 즐거워한다.

최종태

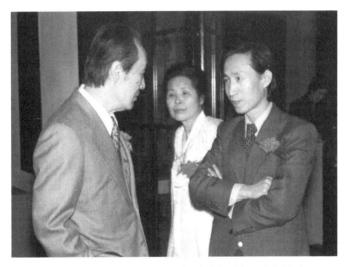

김종영의 서울대학교 정년퇴임 기념 초대회고전에서. 덕수궁 현대미술관. 1980.
왼쪽부터 김종영, 부인 이효영, 저자.

책을 펴내며

나는 나의 스승 조각가 김종영(金鍾瑛) 선생의 아름다운 삶을 내가 보고 겪은 대로 기록해서 후세에 남기고 싶었다. 한 시대의 대단히 중요한 인물의 편편을 비록 작은 부분이나마 남기는 것은, 이 시대를 정돈하는 데 역할이 될 것이라고 생각한 때문이다. 식민통치 시대를 살았고, 그로부터 해방되는 것을 보았고, 동족끼리의 전쟁과 나라가 남북으로 갈라지는 것을 보았고, 또 사일구 혁명이라는 불의에 대한 항쟁을 겪었다. 민주주의를 갈망하고 산업사회로 변화하고, 그러는 동안에 군사정부의 출현과 그 과정에서 생긴 나라의 혼란을 경험하였다.

우리 민족이 현대를 살아가면서 우여곡절을 겪었는데, 그런 속에서 김종영이라는 인물이 어떻게 생각하며 어떻게 일했으며 그리하여 어떻게 살았는가 하는 것이 중요한 문제로 생각되었기 때문이다. 나는 내가 본 것을 말할 뿐 결코 보탬을 하지 않았고 수식을 하지 않았다. 있는 대로 내 눈에 비친 대로 적었을 뿐, 촌치도 허구를 만들지 않았다. 왜곡된 모양을 그리면 스승을 만세(萬世)에 욕되게 할 수 있을 것이다.

조사해서 편집한 것은 하나도 없다. 어느 날 작정하고 앉아서 보름 동안을 썼다. 시간을 끌면 한 소리를 또 하고 또 하고 할 것이기 때문에, 그것을 피하기 위해서 단숨에 쓰는 방법을 택한 것이었다.

내가 스승을 여읜 지가 이십칠 년이나 지났다. 내 나이 헤아려 보니 스승이 사신 나이에 열 살을 더 살았다. 세월은 정말로 쏜살과 같다. 그 동안 유족들은 평창동(平倉洞)에 김종영미술관을 만들고 선생의 연구와 젊은 조각가들을 위한 전시회를 계속해서 열고 있었다. 김종영 산문집『초월과 창조를 향하여』가 증보되어 재출간되었다. 탑골공원 삼일독립선언기념탑 사건일지를 만들었다. 김종영 선집(選集)을 만들기로 하여 그 첫번째를 붓글씨로 정하고, 얼마 전에『서법묵예(書法墨藝)』를 출간하였다. 선생은 어렸을 적부터 붓글씨를 계속해서 쉬지 않고 쓰셨다. 그것을 열화당(悅話堂) 이기웅(李起雄) 사장이 알고서 그리 제안한 것인데 그 뜻처럼 적중하였다. 김종영 선생의 붓글씨 예술은 당대에 가려 볼 만한 중요한 필적으로 보였다. 욕심이 없고 활달하고 자유로운 예술가의 품격을 여실하게 드러내 주었다. 조각에서보다도 더 여실하게 인간 김종영의 사상과 인격이 붓 자국에 나

타났다.

이 책은 내가 그린 김종영에 대한 소묘이다. 확실한 초상은 세월이 만들어 나갈 것이다. 우리나라 역사의 한 단면이 김종영의 얼굴에 내재하고 있다. 겸재(謙齋)와 완당(阮堂)이 십구세기 조선의 얼굴이 된 것처럼 이십세기의 얼굴들을 찾아 자리매김해야 한다. 온고지신(溫故知新)이란 말을 자주 듣는다. 그렇지만 우리는 실제 그럴 만한 고전적 가치를 마음에 담고 있지 못하다. 아름다운 그림은 아름다운 삶에서 나온다. 그것은 훌륭한 것에 대한 흠모가 있어야만 되는 것이다. 김종영 선생이 후년에 새긴 것으로 알려진 '自娛(자오)'라는 낙관(落款)이 있다. '스스로 즐긴다' 하는 뜻이다. 공자(孔子)의 말씀에 "아는 것이 좋아하는 것만 못하고, 좋아하는 것이 즐기는 것만 못하다(知之者 不如好之者 好之者 不如樂之者)"는 구절이 있는데, 그 즐긴다는 경지와 상통하는 말씀인 것 같다. 노트르담 성당은 지붕 꼭대기에도 조각이 있다. 누가 그것을 보겠는가. 그러나 하늘에서는 더 잘 보인다는 말이 있다.

김종영 선생은 "나는 미(美)를 본 적도 없고 알지도 못한다" 하셨다. 내가 막연하게 안다고 생각하고 만만하게 생각

하고 있었던 시절에 선생은 알지 못한다는 경계를 보고 있었다. 선생은 하늘에서 잘 보이는 것에 관심하고, 그런 일만을 골라서 하셨다. 일찍이 '志在不朽(지재불후)'란 네 글자를 붓으로 즐겨 쓰셨다. 뜻을 눈에 보이는 데에 두지 않고 영원한 데에 둔다는 말일 것이다. 그래서 내가 지금 하는 일은, 그분의 흔적들이 세상에서 잘 보이도록 향(向)을 만들어 주는 일이다. 그것이 그분의 뜻이 아닐 수도 있지만, 그러나 복숭아꽃이 물따라 흐르는 것 또한 당연한 자연의 이치가 아니겠는가.

　김종영 선생의 예술은 영원 속에 영원을 호흡하여, 영원의 생명과 하나 되어 우리들 앞에서 살아 있다. 그리하여 아름다움의 의미를 새기게 한다.

　이 김종영 회상록이 일부 미진한 이야기들을 보완하고 열화당의 손으로 새롭게 태어났다. 마치 나의 스승이 새 옷으로 갈아입고 내 앞에 나타나신 것 같아서 여간 반갑지가 않다.

　2009년 12월

차례

한 예술가의 회상

"나는 나의 스승 조각가 김종영 선생의
아름다운 삶을 내가 보고 겪은 대로 기록해서
후세에 남기고 싶었다. 한 시대의 대단히
중요한 인물의 편편을 비록 작은 부분이나마
남기는 것은, 이 시대를 정돈하는 데
역할이 될 것이라고 생각한 때문이다."

일러두기

· 이 책은 1999년 가나아트에서 『회상·나의 스승 김종영』이라는
 제목으로 출간되었던 것을 전면 개정하여 새로이 발간하는 것이다.
 따라서 본문은 초판이 출간되던 시점에서 서술되고 있다.
· 이 책을 새로이 선보이면서 초판의 미진했던 내용을 보충하고
 문맥을 가다듬었으며, 일부 오류, 오자(誤字), 잘못된 표기 등을
 정정하였다.

많을수록 좋다?

김종영(金鍾瑛) 선생께서 세상을 떠나신 지 열여섯 해나 되었고, 김종영조각상(金鍾瑛彫刻賞)을 만든 지도 십 년이 되어 그 다섯 번째 수상자를 내게 되었다. 이를 계기 삼아 역대 수상 작가들의 작품을 한자리에 모으고, 선생의 미공개 그림들과 조각작품들을 오랜만에 다시 펼쳐 놓고 어른네들, 제자들이 어우러진 풍경을 보고 있노라니, 스승과 함께했던 흘러간 세월들이 연기처럼, 구름처럼 피어올랐다. 돌이켜 생각해 보니 나도 나이를 먹어 기억력이 쇠잔하여 스승과 놀던 옛일들이 많이 잊힌 것 같아 더 늙기 전에 더듬어 기록을 해 놓고 싶다는 생각이 났다. 사람이 한 생을 살면서 좋은 사람 만나 배우고 가르치고 하면서 인연이 또 인연을 낳고 하여 나중에는 같이 늙어 벗이 될 만하게 막역한 사이가 되는 것은 참으로 즐거운 일이다.

내가 별 까닭 없이 그저 스승 김종영 선생이 좋아서 따라다니기를 기십 년을 하니, 마침내 이른바 막역한 사이가 된 듯하였다. 그런데 별안간 실로 예측할 수 없는 죽음이 그를 저세상으로 불러 갔다. 사건이라고나 할까. 그 일은 아무튼

내게 큰 충격이었다. 무어라 표현을 해야 할지, 그런 심정은 당해 본 사람이라면 금방 알 수 있는 일일 것 같다. 안심하고 기대어 졸고 있던 나무가 갑자기 쓰러져 버린, 바로 그런 어떤 놀라움 같은 것이기도 하였다. 그 뒤로부터는 나 혼자 생각하고 나 혼자 판단해야 했다. 더불어 의논할 상대가 예고 없이 사라진 것인데, 그 공백의 시간이 삼사 년이 지나서야 내가 홀로 서 있는 것을 느낄 수가 있었다. 비록 스승은 지금 내 곁에 없지만, 이상한 것은 그분이 늘 나와 함께 있는 것 같은 착각이 생겨 불현듯 생각났다가 불현듯 잊혔다가 하는 것이다.

"그림은 어떻게 팔아야 될까요?"

"다다익선이지."

나의 느닷없는 질문에 선생의 즉각적인 답변이 그러하였다. 허를 찌르는 것 같은 나의 물음에 촌각의 여유도 없이 총알같이 튀어나온 말씀이었고, 그때 선생은 만면에 웃음을 가득히 담고 있었다. 그러면서 하시는 말씀인즉 더욱 흥미가 진진하였다. 수평선을 그리고 수직선을 그리고 그 수직과 수평 사이에다 사선을 그리는 것이라 하였다. 둘이서 폭소를 하였는데, 듣는 나도 통쾌하였거니와 말하는 당신은

더욱 흔쾌하였을 것 같다. 그리고 그 뒤엔 무슨 이야기를 했는지 기억에 없다.

삼선동(三仙洞) 옛집은 손님방이 따로 없고 마루가 거실이었다. 칠십년대 중반쯤이었을까. 지붕 처마 끝에서 담까지의 공간에 작업실을 만들기는 했어도 실제 작업장은 마당이었다. 일곱 평쯤 되는 소위 그 작업실이란 것은 결국엔 창고요 준비실이 되었고, 언제나 초인종을 누르면 선생은 마당에서 일하고 있었다.

'다다익선이다.'

작품값은 많이 받을수록 좋다는 말씀인데, 선생께서 왜 웃는 얼굴이었는지 나는 너무나도 그 심중을 잘 알고 있다. 수평선은 현실이란 뜻이고 수직선은 이상이라 할까, 여러 가지 뜻으로 생각해 볼 수 있을 것이다. 현실이 어려우면 먹고살아야 되기 때문에 수평선 쪽에 가깝게 아래로 누운 사선을 그릴 것이고, 견딜 수만 있으면 수직선 쪽에 가깝게 세워서 사선을 그리자 하는 뜻인데, 어찌 보면 공식이 없다는 뜻으로도 생각할 수 있다. 한국의 경제가 차츰 좋아져서 그림 사는 사람들이 생겨나고, 동양화가 되다가 서양화가 되다가 조각 이야기도 생겨나고 할 무렵의 일이었다.

천구백칠십오년 당시 미국문화원에는 전시장이 있었다. 개인전을 하고 싶었는데, 시내에 몇 군데 화랑이 있었지만 여러 가지 사정으로 마음이 내키지 않아 나는 미국문화원을 선택하였다. 첫 발표이기도 하였지만 작품을 남 앞에 공개한다는 것이 여간 겁나는 일이 아니었다. 그런데 그때 몇몇 사람들이 작품을 팔 수 없겠느냐는 제의를 했다. 한편 좋기도 하였고 또 나의 작품을 돈 받고 팔아 보고도 싶었다. 먹고 사는 것이 어렵기도 할 때였지만, 그 때문이 아니라 그 기분이 어떨까 하는 호기심이 더한 것이었다. 며칠을 고민하다가 사흘째 되던 날 '아니다!' 하고 생각을 끊었다. 그러고 나니 그렇게 마음이 편할 수가 없었다. 전시회가 끝나고 며칠 후에 선생 댁에 인사를 가서 더 열심히 공부하겠다는 말과 함께 그 이야기를 하였다. 작품을 팔면 그 기분이 어떨까 하는 호기심도 있었는데 얼마를 받아야 할지 참으로 고민스럽더라는 말씀을 올렸다. 그랬더니 선생께서 만면에 예의 웃음을 머금고 "일은 일로서 족하다" 하였다. 그러면서 덧붙이기를 "부귀영화를 어찌 혼자서 다 얻겠는가" 하였다. 사실 좋은 작품 되는 것이 첫째이니 그 위에 부와 영화까지 바란다면 지나친 욕심이 아니겠는가. 우문에 현답이라 할까, 선

생이 답은 명쾌하여 기분이 시원하였다.

한번은 예고 없이 마당에 들어섰는데 그날따라 부인께서 반기는 기색이 평소와 퍽이나 달랐다. 무언가 속상한 일이 있을 때면 며칠이고 방안에만 갇혀 말도 없고, 그런 일이 더러 있는 모양이었다. 바로 그러던 날에 내가 찾아간 것이었다. 작품을 팔고 사는 문제에 얽힌 일인데 듣고 본즉 참으로 딱한 사정이 바로 며칠 전에 발생했던 것이다.

어떤 화랑 사람이 선생의 작품을 한 점 구하고 싶다는 얘기가 있어서 최 아무개하고 상의해 보라 했던 일이 있었다. 연락이 왔음 직한데 삼사 일이 지나도록 아무 소식이 없어서 궁금하기도 하고 해서 그날 간 것인데, 아니나 다를까 문제인즉 바로 그 일이었다. 그 화랑 사람이 나를 거치지 않고 어떤 이를 다리를 놓아 직접 삼선동 댁에 쳐들어간 것이다. 그리하여 어떤 작품을 놓고 얼마다 얼마다 밀고 당기는 일이 생긴 것이었다. 그 사정 몇 마디 듣고도 불 본 듯 장면이 환하였다. 서로간에 체면도 문제려니와 작가와 구매자 사이에 그런 일은 있어서는 안 될 일이다. 아니 변괴라 할 만한 그런 일을 당했는데 화풀이할 데도 없고 한 판에 내가 간 셈이었다.

당신이 전에 말씀한 대로 수평선을 그리고 수직선을 그리고 그 사이에 사선을 그리면 된다 한 말이 생각났다. 돈은 꼭 필요한데 경우 없이 흥정을 해 오니 얼마나 난감했겠는가. 참으로 괘씸한 일이었다. 왜냐하면 나와 면식이 있는 그 장본인은 나와 상의하면 이롭지 못할 것을 알고, 말하자면 나를 따돌리고 중간에 딴 사람을 세워서 직접 흥정이 됐던 일이었다. 말하기 좀 안된 이야기이지만 선생께 조금이나마 위로가 되실 듯하여 사족으로 한마디 설명을 드렸다. 실은 그 모인(某人)이 내 집에 한번 왔었는데 버릇없이 굴어서 호되게 야단쳐서 쫓아낸 일이 있은즉 그가 나하고 상의하기는 어려웠을 것이라는 것과, 이미 지나간 일을 어쩌겠냐고 털고 지나가자고 하였다.

지금 생각해도 그 사건만은 어두운 그림자로 내 마음에 아직도 남아 있어 씻기지를 않는다. 내가 알기로 작품을 가지고 그런 일은 또다시 없었던 걸로 생각되나, 세상 물정 몰라서 남에게 속임을 당한 일은 여러 번 있었다. 그럴 때마다 나는 선생께 말씀 올리기를 "아이고 선생님, 미리 나하고 상의 좀 하시면 되실 일이었는데요" 하고 웃었다. 웃고 말 일이지 같이 앉아서 그 아무개를 욕하고 한들 입만 더러워질 것이

아니겠는가 싶어서였다.

덕수궁(德壽宮) 현대미술관에서 정년퇴직 기념 회고전을 하면서, 작품을 얼마간 호암미술관(湖巖美術館)에서 인수하는 문제에 대해서 양쪽간에 관심이 있었다. 다음 해에 그 일에 대해서 호암미술관 쪽에서 문제를 제기해 왔다. 호암미술관 쪽에서 비밀리에 한 사람을 내세워서 추진대표로 삼았는데, 그가 이종석(李宗碩) 씨였다. 나하고는 처음 만나던 날부터 깨끗하게 만나서 깨끗하게 교분하여 왔던 이였다. 그쪽에서 교섭 상대로 나를 지목하였는지 그때 사정은 잘 기억에 없지만, 분명한 것은 우리가 밀사(密使)로서 전적으로 책임을 맡은 것이었다.

둘이서 만났다. 그날은 이종석 씨가 학교로 찾아왔다. 예의를 갖춘 것이었다. 열 점을 하되 하나하나 값으로 하지 말고 기증을 하겠으니 인사는 사례 형식으로 한다. 나도 열 점을 고르고 호암미술관 측에서도 열 점을 선정하여 선택은 전적으로 그쪽에 맡긴다. 그리고 며칠 후에 만나서 매듭을 낸다. 그런 원칙에 서로 합의하고 이 일이 누설되지 않도록 비밀을 지켜야 한다는 것이 밀사의 일차 회담 결과였다.

며칠 후에 이종석 씨가 나의 연남동(延南洞) 집에 왔다.

문제는 사례를 얼마쯤 받아야 체면이 되는가 하는 것인데, 서로 말은 안 했지만 그도 충분히 시장조사를 했을 것이고 나도 깜냥껏 준비하였다. 마침내 두 사람이 마주 앉았다. 거두절미하였다. "안을 내놓으시오." 어느 선을 제시하였다. 나는 조금 올려서 어느 선을 제시하였다. 그가 좋다고 하였다. 그걸로 다 끝났다. 시간으로는 일 분쯤 걸렸을까 이 분쯤 걸렸을까, 지금 생각해도 기분 좋은 일이었다. 내가 기분 좋다고 하는 뜻은 양쪽이 모두 이성적이며 상식적인 어떤 기본을 가지고 흥정 없이 단숨에 작정한 일인데, 아마도 그런 일은 전무후무한 일일 것으로 생각한다.

돈이 생겨서 그랬는지 삼선동 댁에서는 작업실을 겸한 집을 짓기로 결심을 한 모양이었다. 하루는 갔는데 두 내외가 마침 마루에 앉아 있었다. 두 분 다 얼굴이 편치 못한 것을 금방 알 수 있었다. 집을 짓기로 결정을 했지만 제자들 보기에 떳떳하지 못한 감이 있었던 것 같다. 그래서 얼른 나는 이렇게 말했다. "한 예술가가 한평생 깨끗하게 살다가 노년에 작품으로 인해서 경비가 되고 집을 마련했다는 것은 후진들에게는 희망이요 좋은 본보기가 될 것입니다" 하였다. 금세 내외분의 얼굴이 활짝 펴지는 것이었다. 그리하여 곧 설계

에 착수하고, 그러는 동안에 문제의 병환이 발생하여 그 작업실을 써 보지도 못하고 선생은 돌아가시고 말았다. 인생사 누가 알겠는가. 그 집은 그대로 삼선동 언덕에 지금도 있지만 선생은 가신 지 열여섯 해가 되니 세월은 유수와 같고 인생은 무상하단 말이 하나도 틀리지 않았다.

우성又誠과 완당阮堂

선생의 옛 친구 중에 모 회사의 중역쯤 되는 분이 있었다. 그 분의 회장이 가지고 있는 완당(阮堂) 글씨의 감정을 선생께 부탁한 일이 있었다. 그 친구가 글씨첩을 가지고 댁으로 찾아오면 될 일이었는데 문제는 사무실에 나와 달라는 말에서 꼬이게 된 것이었다. 그날도 불현듯 삼선동 댁 벨을 눌렀더니 이내 그 이야기가 터지는 것이었다. "우리 회장님의 부탁인데 자네가 좀 와서 봐 달라"그런 이야기였으나 선생 생각은 영 달랐다. "자기한테나 회장이지 왜 내 회장이냐" 하는 말씀이었다. 듣고 보니 참으로 옳은 말씀이었다. 우리가 흔히 착각을 할 수 있는 일인데 그 점을 단호하게 짚어낸 것이었다. 뒷이야기는 듣지 않았지만 가지 않았을 것은 뻔한 일이었다.

말이 되었으니 완당 이야기를 하고 넘어가는 것이 좋으리라고 생각한다. 김종영 선생과 완당 선생은 떼 놓을 수 없는 특별한 관계가 있다. 선생께서 기록해 놓은 글 중에 특별히 세잔(P. Cézanne)과 완당을 나란히 놓고 언급한 부분이 있다. 서로 연대차는 조금 있으나 서구에서는 세잔을, 동양에

서는 완당을 꼽고 존경하였다. 세잔의 위대함에 대해서는 다들 하는 얘기이고 완당의 위대함에 대해서도 다들 하는 얘기이지만, 그 두 인물을 동서의 대표적 위치에 놓고 생각한 사람은 아마도 김종영 선생밖에 없으리라고 생각한다.

언젠가 선생께서 이런 말씀을 하였다. 역시 삼선동 댁에서였다. 텔레비전을 보게 되었는데 잘 아시는 서예가 한 분이 대담을 하는 시간이었다. 뒤에 글씨가 씌어진 병풍을 둘러놓고 그 글씨가 완당의 것이라 하면서 완당과 그 글씨에 대해서 언급이 되었던 것 같다. 텔레비전 화면을 통해서 보는 그 글씨는 분명 완당 것이 아니었다는 것이다. 그날로 택시를 잡아타고 그 서예가의 집을 찾아가셨다고 한다. 나는 그 뒷이야기를 묻지 않았다. 선생도 거기까지만으로, 얘기를 더 이상 보태지 않았다. 서로 더 이상 말은 안 했지만 그 글씨는 가짜였는데 대서예가가 그것을 못 알아봤다는 뜻이었다. 나는 지금도 그 생각이 날 때면 작품을 감식하는 선생의 뛰어난 안목과 투철한 조형의식에 숙연해진다.

추사(秋史) 선생의 글 속에도 그런 내용이 있다. 그림을 보는 데 있어서는 형리(刑吏)가 죄인을 앞에 놓고 꿰뚫어 보듯이 그렇게 준엄해야 한다는 말이었다. 소치(小癡)가 젊어

서 초의선사(草衣禪師)의 추천장을 갖고 서울 완당 문하에 가서 서화 공부를 하는데 매일같이 아침에 어제 공부한 것을 펼쳐 보였다고 그의 회고록에 기록하고 있다. 진도 촌사람이 해남윤씨(海南尹氏) 댁에서 공부하고, 초의선사 밑에서 공부하고 서울까지 보내졌으니 상당히 됐으려니 자부하고 있었을 터였다. 그러나 한 달 만엔가 추사 선생께서 처음으로 일성(一聲)을 하였는데, "네가 이제 천 리 길에 한 발자국을 왔다!" 한 말씀이었다. 큰 각성이 있었으리라고 생각된다.

우성 선생께서는 어려서 서예와 한학(漢學)을 아버지 밑에서 배운 것 같다. 중학교 때 고향집에 보낸, '조부님 전 상서'로 시작되는 많은 편지가 있는데 그 필체가 보통이 아니어서 그 무렵 전국서예실기대회에서 일등을 하였다는 유명한 전설이 실감났다. 선생의 친구 분인 박갑성(朴甲成) 선생을 통해서 누차 들은 이야기인데 안진경체(顏眞卿體)였다고 했다.

선생 댁에 완당의 '遊戲三昧(유희삼매)'란 글씨를 판각한 게 있었다. 선생께서 손수 팠다고 들었는데, 내가 갖고 싶었지만 감히 말을 못 하였다. 그러다가 뒷날 큰 실수를 하고

말았다. 언젠가 술 먹고 윤형근(尹亨根) 선생하고 댁에 들렀더니 선생은 글씨를 한 다발 꺼내 놓고 윤 선생한테 한 장 주시면서 수화(樹話) 김환기(金煥基) 선생 이야기도 하고 그러셨는데, 그때 내가 술김에 마루에 늘 걸어 놓고 있는 친필 족자를 떼어 가지고 간다 온다 말도 없이 튄 일이 있었다. 술이 깨어서도 도로 갖다 드리기도 어색하고 내가 나쁜 뜻으로 한 짓도 아니고 해서 눈 딱 감고 아무 소리도 않았으나, 아마도 여러 날 속상해 하셨을 줄 믿는다. '滿而不溢所以長守富也(만이불일소이 장수부야) 高而不危所以長守貴也(고이불위소이장수귀야)' 란 그 족자는 지금도 내가 잘 간직하고 마음의 귀감으로 삼고 있다. 부끄러운 추억이긴 하지만 그래도 죄의식 같은 건 없다. '가득 차되 넘치지 않도록 하는 것이 부함을 오래도록 지키는 것이고, 높은 곳에 있되 위태롭지 않게 하는 것이 귀함을 오래도록 지키는 것이다' 하는 뜻 같은데 어디에 있는 말인지는 모르겠다. 아무튼 선생의 붓솜씨는 격조가 있었다.

서울대학교가 관악산(冠岳山)으로 옮기고 나서의 일이었다. 지금의 대학로 의과대학 정문 앞에서 서울대 본부 앞마당까지 왕복하는 버스가 시간마다 있었다. 김종영 선생은

그 버스로 다녔는데, 오전 시간을 마치고 식당에서 점심을 하고 한시 이십분에 출발하는 버스를 타면 리듬이 어울리는 것이었다. 나는 선생과 함께 늘 그 차를 이용하였는데 집에 무슨 볼 일이 있어서가 아니라 더불어 이야기할 시간을 더 갖고자 함에서였다. 나는 서울역에서 내려서 신촌(新村) 집으로 가고, 선생은 더 가서 의대 종점에서 내려서 다시 삼선교(三仙橋)까지 버스를 타고 가 그 언덕길을 걸어 올라가시는 일과였다. 관악산에서 서울역까지라야 시간으로는 불과 삼십 분도 채 안 됐겠지만 나는 왠지 그 시간이나마 더 선생 옆에 앉아 있고 싶었다. 차 안에서 계속 이야기를 하게 되었지만 시간 때우기 대화였기 때문에 특별한 안건이 항상 있을 리가 없었다. 하지만 스승과 제자가 앉아서 쓸데없는 이야기를 했을 리는 만무한 것이고, 세상사들부터 시작해서 온갖 관심사가 다 대상이 될 수 있어 아주 자유로운, 그야말로 망중한(忙中閑)의 시간이었다. 지금 생각해도 행복한, 흐뭇한 추억이다. 삼십 분 동안을 함께 있고 싶어서 버스 옆자리에 앉아 있는 나도 우습거니와, 그 뜻을 알고 맞상대하고 있는 스승 또한 우스운 일이었다.

한번은 차 안에서 송(宋)나라 휘종(徽宗)의 글씨에 대해

서 물었다. 휘종의 글씨는 남달라서 붓을 수직으로 세워서 시작과 끝이 칼같이 날카롭다. 옛날 대만 고궁박물원(故宮博物院)을 처음 갔을 때 그의 글씨가 어찌나 매력적이었던지 도록을 한 다발 샀다는 말과 함께 그런 글씨는 그 앞에도 뒤에도 볼 수가 없었는데 족보를 어디에 대야 하느냐는 물음이었다. 그때 말씀이 그래도 왕희지(王羲之)가 아니냐 하였다. 그 훗날에도 나는 중국의 여러 글씨들을 보면서, 또 휘종의 글씨를 보면서 선생 생각을 하였다.

또 어느 날엔가는 선생도 나와 함께 서울역에서 내려서는 청계천(清溪川)에 같이 가자 하였다. 웬일인가 하고 따라갔는데, 여러 가지 돌 연장과 연마하는 재료를 사는 것이었다. 이 집 저 집 다니다 보니 보따리가 매우 커졌는데, 그 무거운 걸 들고 택시를 잡아타고 떠나시던 뒷모습이 여태도 잊히지 않는다. 댁에까지 모셔다 드리지 못한 내 모양이 어쩐지 어색했던 기억도 생생하다. 사실 그때만 해도 나는 아직 그런 것들을 가게에 나가서 사 본 일이 없었다. 그후 나도 청계천에 가서 돌 연장을 사기 시작하였다.

선생께서 노년에 무슨 계기가 있어서 모처럼 부인과 함께 전국 몇 곳을 여행한 적이 있었다. 높은 산에 올라 매직마커

로 그린 스케치가 있고, 그 여행 중에 예산(禮山)의 완당 고택을 들른 일이 있었다. 부인께 슬쩍 들은 일이었는데, 빳빳한 오천 원짜리 지폐를 추사 선생 영정 앞에 내놓고서 "이것은 향과 초입니다" 그러고서는 큰절을 두 번 올리고 일어나서 "내가 여태 절해 본 일이 없는 사람인데 오직 선생의 영전에만 행한 일입니다" 했다는 이야기였다. 그 몇 해 뒤에 나도 추사 선생 고택에 갔었다. 나도 '촛값'을 내놓고 절을 올리고 싶었지만, 선생께서 했다는 생각이 나서 똑같이 하기가 쑥스러워 그저 마음으로만 존경의 뜻을 표하였다. 우리나라의 많은 예술가들이 예산의 추사 고택을 찾았다는 말을 듣고 있다. 장욱진(張旭鎭) 선생도 부인과 함께 다녀왔다는 말을 들었다. 추사 이후 백 년인데 누가 과연 예술가인가 하는 궁금함이 있는 것이다. 가는 사람마다 내가 아닐까, 내가 아닐까 생각했을 것이다.

완당의 시대는 서구의 학문과 예술이 들어오기 그 이전에 해당한다. 중국을 중심으로 인도의 종교와 사상이 당시를 지배했다. 중국의 학문과 예술을 다 익히고 연경[燕京, 북경(北京)의 옛 이름]에 가서 젊은 날에 옹방강(翁方綱)과 함께 당대의 거두들과 담론교유하고 뒷날 〈세한도(歲寒圖)〉를

그려 세계를 놀라게 했던 안당! 그후 백 년이란 세월이 흘러 서구의 학문과 예술을 접한 우리들의 세대에 누가 과연 추사의 대를 이을 인물이란 말인가. 나는 그것은 절대로 인위적으로 될 일이 아니라고 생각한다. "조선시대 오백 년을 보라. 과연 몇 사람의 예술가를 꼽을 수 있겠는가." 김종영 선생께서 언젠가 하신 말씀이다. 그때 얼핏 꼽아 보니 열 사람을 헤아리기가 어려웠다. 오백 년에 열 사람이라면 백 년에 두 사람이라는 것인데 정말로 무서운 일이었다. 추사 선생께서 하신 말씀 중에 '구천구백구십구'라는 말이 있다. 능력을 타고난 사람이 바로 살고 최선을 다했을 때, 그런다고 되는 것도 아니고 또 그렇지 않은 사람 속에서 되는 것도 아니고 하나가 보태져야 되는 것인데, 대천명(待天命)이라는 말로도 들리는 것이었다.

김종영 선생께서 추사 영전에 절을 올리고 고가(古家) 옆의 묘소로 갔는데 그 앞에 멋있는 소나무가 두 그루 나란히 서 있어서 운치를 더하고 있었다. 무더운 여름날, 선생께서 그 어디쯤엔가 앉았다. "선생님, 선생께서 제일 좋아하시는 제가 왔습니다" 하자, 때마침 시원한 바람이 불어와서 땀을 식힐 수 있게 되니 "봐라! 선생께서 내가 온 줄 아셨구나" 하

였다. 얼마 전 부인께서 적어 놓은 글 가운데에 그 말씀이 적혀 있었는데, 우습기도 하고 한편 숙연하기도 하였다.

완당의 제주도 유배 생활은 인간적으로는 가슴 아픈 일이었지만, 그의 서화(書畫) 예술의 완성을 위해서는 절호의 시간을 얻은 셈이라 아니할 수 없다. 중국의 서화 예술의 원류(源流)를 두루 섭렵하고 그것을 뛰어넘어 이른바 추사체(秋史體)라는 매력적인 조형세계를 창출하였으니, 그것은 그가 서울에서 벼슬살이를 하고 있었더라면 절대로 될 일이 아니었다.

김종영 선생의 은둔적 삶의 모습에 대해서 사람들은 이러니저러니 말들이 있지만, 내가 보기로는 추사 선생을 흠모한 데에 상관이 있으리라고 믿어진다. 작품을 발표하는 일이 별로 없어서, 또 외부와의 교유(交遊)도 없고 해서 예술가로서의 김종영이란 사람은 세상에 알려질 수가 없었다. 일 년에 한 번 「국전」이란 데에 출품을 했으나 그것도 오십을 넘어서부터는 웬일인지 끊다시피 하였다. 그 무렵 나는 선생의 그런 뜻을 짐작으로 알고 있었는데, 세상과의 접촉을 피하려 한 것이었다. 내면 생활의 자유를 위해서는 홀로 있는 것이 좋다는 것을 그는 일찍이 터득하여 알고 있던 터

였다. 완당은 밀려서 제주도로 쫓겨났지만 김종영 선생은 스스로를 단속하기 위해서 유배지와 같은 환경을 만들고자 하였다. 세잔을 보라. 이십세기 서구 회화의 아버지, 또는 화성(畵聖) 세잔이란 말까지 얻은 분이지만 세상 적응이 안 되어서 프로방스 언덕 집에서 미친 노인네 취급을 받아 가며 산 사람이 아닌가. 뒷날 베르나르(É. Bernard)라는 청년이 만년의 프로방스 생활을 회상한 글을 썼는데, 지금 읽어 보면 그 삶이 딱하기 짝이 없다.

김종영이라는 조각가가 있다는 것조차도 아는 사람이 흔치 않았다. 그나마 안다고 해도 그저 놀며 앉아 있는 사람 정도로 비쳐질 수도 있었다. 나는 삼선동 댁에 무시로 드나들었는데 언제나 보아도 가만히 있는 날이 드물었다. 한번은 좀 민망한 일이 있었다. 한지(韓紙) 전지를 방바닥에 펼쳐 놓고 먹그림을 그리고 있는데 그때 내가 들이닥쳐서 일이 중단되었다. 후에 더 손을 대셨는지 모를 일이었다. 며칠 뜸했다가 들러 보면 새 작품이 방안에 놓여 있곤 했는데 그게 그렇게도 신선하게 보였다. 유영국(劉永國) 선생이 언젠가 선생께 작품을 어떻게 보관하느냐고 물었더니 항아리 속에 넣고 땅에 묻는다고 했다고 한다. 그토록 선생은 작품은 작품

이고 세속에는 담을 쌓고 있었다.

그러면서도 당대에 추상조각을 하는 한국의 조각가 그 누구도 그의 영향을 안 받은 이가 없다고 보아야 할 것이다. 그 점을 아는 사람도 있고, 또 자기가 선생의 영향권 안에 있으면서도 그것을 자각하지 못하는 이도 있다. 예술가란 의식적인 것만 있는 것이 아니라 부지불식간에 일어나고 있는 일이 매우 큰 비중을 차지할 수도 있기 때문이리라.

이렇듯이 김종영 선생의 예술 생활 안에 완당의 그림자가 크게 자리하고 있는 점을 유의할 필요가 있다. 예술가의 연구 태도 하며 삶의 태도 하며, 예술과 인격이 분리되는 듯한 오늘날의 세태 속에서 김종영의 삶은 더욱 외롭고 또 그만큼 빛나는 것일 수도 있다.

스승의 심중에 깊이 들어갈수록 심오함과 광대함이 새삼스러워진다. 선생께서 학장 일을 하시던 때 학생회장을 맡았던 황현수(黃賢秀)란 사람이 있었다. 그가 한때 화랑을 하고 있었는데 차를 한 잔 하자 하여 사무실에 들어갔더니 거기에 넉 자로 된 족자가 걸려 있었다. 글씨가 아름다워 웬 글씨냐 하였더니 선생께서 써 주셨다는 내력이었다. '志在不朽(지재불후)'란 네 글자였다. 뜻을 두되 썩을 데에 두지 말자

는 평범한 글이었지만 뒤집어서 생각해 보니 이 또한 무서운 이야기였다. 썩을 데에 뜻을 두고 열심히 노력을 하면 할수록 빨리 썩어 추한 꼴이 될 것이기 때문이다. 그러니 어디가 썩지 않을 곳이고 어디가 썩을 곳인가, 첫째로 그 분간이 중요한 일이었다. 모두가 동양의 학문에 기조를 둔 것이었다.

완당이 동양 학문과 예술을 집대성하고 소화하고 거기로부터 해방되어 자유를 얻었다면, 김종영 선생의 완당에 대한 흠숭(欽崇)의 심정은 가히 짐작하고도 남음이 있다. 그래서 한번은 내가 스승께 묻기를, 완당이 비록 유배 생활로 전전하였다 하더라도 누군가 그의 업을 짊어지고 계승 발전시킨 사람이 있음 직한데 얼핏 떠오르지 않는다 하였다. 그랬을 때 하신 말씀이 수(壽)를 못 하고 일찍 타계한 인물이 있었는데 신관호(申觀浩)라 하였다. 소치 선생이 제주도 모슬포(摹瑟浦)로 추사 선생 문안을 자주 하였는데, 신관호가 목포(木浦) 좌수영(左水營)인가 하는 벼슬을 얻어 왔으니 가서 만나라 일렀다. 소치가 신관호를 찾으니 "내 일찍부터 기다렸노라" 하며 크게 반기더라는 기록이 『소치실록(小癡實錄)』에 있었다.

김종영 선생의 행적을 보면 여러 모로 조선시대 선비의 본

보기와 같다는 생각이 든다. 그런 속에서도 그의 예술과 거기에 따른 생각은 너무나도 현대적인 데에 놀라움을 금할 수 없다. 한국 사람으로는 맨 처음으로 추상조각이라는 이른바 서구 모더니즘을 발견하고 한국이란 땅에 그것을 대담하게 수용하여 형태로써 확고하게 펼쳐, 이경성(李慶成) 선생의 말씀 그대로 한국 현대조각의 이정표로 우뚝 서 있는 것이다. 한국과 동양의 사상에 깊이 뿌리를 두었음에도 불구하고, 서구의 새로운 문화 정신을 수용함에 있어서는 또한 전혀 별개의 사람인 것처럼 양면성이 있는 것이다. 완당을 일러 일각에서 사대적(事大的)인 면에서 지나치다 한 것과 김종영 선생의 대담한 서구 예술 수용의 문제를 비교해 보면, 어떤 연관이 있다고 보이는 일면이 있다. 전통을 고수하는 문제와 새로운 문명에로 뛰어드는 태도의 문제인데, 그런 점에서 선생은 완당과 많이 닮아 있다. 호랑이를 잡으려면 호랑이 굴에 들어가야 한다는 말이 있는 것처럼, 김종영 선생이 서구 미술의 흐름새를 관찰하고 제삼세계의 전통예술과의 상관에 대하여 판단한 것은 두고두고 숙고할 일이 아닐까 생각한다.

선생의 화론 중에서도 특별히 눈에 들어오는 대목이 하나

있는데, 에이시머트리(asymmetry)라는 단어이다. 나는 그 글을 보면서 자연과 인간의 생김새가 모두 시머트리(symmetry, 좌우대칭)인데 어째서 별나게 그것을 부정하면서 비대칭이란 것을 강조하셨는가, 그게 늘 개운치 않았었다. 나는 늘 대칭형태로 만들어지는 것인데…. 그래서 그 문제는 숙제로 나를 따라다녔다. 세월이 흘러 김종영미술관을 만든지도 팔 년이 되고 하여 선생의 붓글씨를 정리해서 책으로 만들고 전시회도 하였다. 그러느라고 여러 붓글씨 책들을 찾아보는 중에 추사 서체가 생각이 나서 큰 책, 작은 책을 모두 꺼내 보는 중에 "아차!" 하였다. 이것이었구나! 추사 선생의 글씨는 모두 에이시머트리였다. 고의로 균형을 깨뜨려 놓고서 가까스로 균형잡는 아슬아슬한 매력이 있었다. 선생이 세상 뜨시고 이십오 년 만에 내가 그 뜻을 알게 되었으니, 아! 이것이 뉘 탓이란 말인가.

무명정치수를 위한 기념비

천구백오십삼년 남북 동란의 와중이었다. 당시 『문화세계』라는 문학잡지가 출간되고 있었다. 나는 아직 미술대학에 입학하기 전이었는데, 문학 쪽으로 향한 열망이 절절하였던 시기였다. 그 『문화세계』라는 잡지는 서너 권이 나오다가 어쩐 일인지 이내 끊기고 말았다. 다른 문학잡지와는 달리 첫 페이지에 우리나라 미술가들의 그림을 한 점 싣고 그 옆에 작가의 말을 적고 있었다. 아마 세번째 잡지가 아니었던가 싶은데 조각이 한번 실려 나왔다. 하얀 색깔인 것을 보면 석고였던 것 같다. 그것이 유명한 〈무명정치수를 위한 기념비〉란 작품이었다. 그 옆에 작가의 말이라 해서 다음과 같은 매력적인 글이 실려 있었다. 나는 웬일인지 그 작가의 말을 일생 동안 잊어 본 일이 없고, 그 작품 역시 항상 내 머릿속에 살아 있다.

"그 여인이 정치수인가, 정치수를 생각하고 있는 여인인가. 나는 영국에 출품한 이 작품에 대하여 이런 질문을 받았다. 내가 여인의 나상(裸像)을 취재한 것은 표현을 위한 수단인 것뿐이다. 다행히 내 정신의 기록이 살아 있다면 이것

38

은 정치수를 위해서 모조리 제공하고 싶은 것이다." 한 손을 턱에 기대고 무언가를 생각하는 듯한 여인상이었는데, 내가 조각에 대해서 매력을 느낀, 아마도 최초의 작품이 아니었던가 싶다.

이십세기라는 세계가 두 번의 큰 전쟁을 치르고 나서 로마에서 '세계 철학자 대회'가 열렸는데 주제 연설을 베르그송 (H. L. Bergson)이 하였다. "사색인으로서 행동하고, 행동인으로서 사색하라." 그 유명한 베르그송 연설의 주제였다. 큰 전쟁을 두 번이나 치르는 동안 철학자들은 무엇을 하였나 하는 대반성의 장이 아니었을까 싶다. 행동 없는 철학, 현실에 대한 무책임성의 문제를 두고 통렬한 반성이 이루어지는 계기가 되었을 것이다. 한 예를 들어 유태인 대학살의 현장을 보면서 철학자들이 무슨 말을 하였는가. 한편으로 천구백오십삼년 런던에서는 허버트 리드(Herbert Read)가 주관하고 전 세계에 공모하는 조각 콩쿠르를 만들었는데 그 주제를 '무명정치수를 위한 기념비'라 하였다. 주최측은 이 콩쿠르가 우리의 영감을 실험할 수 있고 우리 시대가 도덕적이고 미학적인 무관심으로부터 벗어날 수 있는 기회라 역설하였거니와, 일·이차 세계대전이란 무모한 인간 살상극을 치르

는 동안 예술가가 무슨 역할을 하였는가를 자체 비판함과 아울러 예술과 사회의 문제, 정치와 도덕의 자각을 일깨우는 이 주제의 설정은 전 세계의 관심을 불러일으켰다. 이 국제 조각대회는 인간의 자유와 품위에 대해서 현실을 일깨우는 예술에 대한 진보적 개념을 제시하였다. 그리하여 전 세계 쉰일곱 나라에서 삼천오백 명의 조각가가 출품하였다 하니, 가히 그 선풍(旋風)을 짐작하고도 남음이 있다.

그 중에서 서른 점가량의 작품을 골라 뽑았는데 그 하나가 김종영 선생이 출품한 여인상이었다는 것이다.(우리나라에서는 세 명의 조각가가 출품을 하였다고 들었다) 거기에서 선출된 조각가들은 이십세기 후반기의 서구 미술에 중추적인 역할을 하게 된 인물들이었다. 헨리 무어(Henry Moore)와 함께 허버트 리드도 심사에 참여한 것으로 들었다. 지금 그 뽑힌 서른 점가량의 작품이 런던 어디에 보관되어 있는지는 알 길이 없다. 그 중에서 심사위원회는 열 점의 작품을 특별히 선정하고 또 선외선(選外選)이라 해서 십등권 외라고 생각되는 석 점을 더 뽑았다. 일등 작품은 레그 버틀러(Reg Butler)의 안테나처럼 생긴 것이었는데, 관중 누군가가 그 작품을 두들겨 부수려 했다는 이야기가 있었다. 이게 무슨 조

각이냐 하는 반항의 표시였다. 그때 버틀러가 했디는 밀이 재미있었다. "부술 테면 부수어 봐라. 그 형태는 부술 수 있어도 내 정신은 부수지 못할 것이다. 나는 금방 또 만들 수 있다." 그래서 한때 재미나는 화제가 되었다.

아무튼 전 세계에서 출품된 삼천오백 점의 작품 중에 확실치는 않지만 당선작이 스물일곱 점이 아니었던가 싶은데, 그 속에 아시아에서, 그것도 후진국이고 전쟁을 겪고 있는 나라에서 그런 영광을 얻을 수 있었다는 것은 대단히 고무적인 사건이었다. 뒷날 내가 들은 이야기인데 그 일을 접하고 세상에 알리는 과정에서 '입선(入選)'이라는 용어를 쓰면, 「선전(鮮展)」이나 「국전(國展)」에서의 입선 개념하고 혼돈이 생길 수 있다 하여 장발(張勃) 선생이 '입상(入賞)'이란 용어를 붙였다고 한다. 아무튼 그 사건은 한국 현대미술이 세계 무대에서 처음으로 그 작품성을 인정받은 것이고, 그것은 작가 자신의 영예에 그치는 것이 아니라 한국미술의 세계성에 대해서 그 기반을 인정받는 중요한 계기가 되었다고 볼 수 있는 일이었다.

그후부터 김종영 선생의 작품이 추상적 경향으로 본격화했다고 볼 수 있다. 당시 팸플릿을 내가 본 일이 있는데 선출

된 열 점의 작품 사진이 실려 있었다. 우리 눈에 잘 익어 있는 사람들로는 일등으로 당선된 버틀러와 나움 가보(Naum Gabo), 바버라 헵워스(Barbara Hepworth), 알렉산더 칼더(Alexander S. Calder), 린 채드윅(Lynn Chadwick), 민구치 루치아노(Minguzzi Luciano) 등이 있었다. 전체 명단을 보면 인체를 하는 작가는 불과 몇 사람에 불과하였다. 그때 김종영 선생은 그 뉴스를 보면서 새로운 세계가 열리고 있다는 것을 실감하였을 것이다. 내가 그 자료를 보게 된 것은 삼선동 김종영 선생 댁에서였다.

선생이 회갑을 앞두고 제자들이 권유해서 전시회를 하게 되었다. 천구백칠십오년 십일월이었다. 그 전시회를 준비하는 과정에서 평론가 한 분의 글을 받기로 했는데, 홍익대학에 재직하고 있던 이경성 선생이 좋겠다고 의견들이 모아졌다. 그때 내가 여러 가지 뒷심부름을 하고 있어서 글 받는 일까지도 내게 맡겨졌다. 이경성 선생께 연락을 하였더니 작업실도 보고 싶고 작가를 만나고도 싶다는 뜻을 표하였다. 그도 그럴 것이 선생은 작품을 거의 발표하는 일이 없어서 전혀 감을 잡을 수도 없었을 것이었다. 양쪽에 모두 약속을 받고 어느 날엔가 이경성 선생을 모시고 택시로 삼선동 댁을

방문하여 그날 두 분이 대좌(對坐)하고 이런거런 말씀을 나누시는 중에 나는 옆에서 보고만 있었다. 그 자리에서 내가 평소에 볼 수 없었던 몇 가지 귀중한 자료를 내놓으셨는데, 그 중에 문제의 「무명정치수를 위한 기념비」전의 팸플릿이 있었다. 아주 간단한 것이었다. 그때만 해도 사정이 요즘 같지 않아서 보기에 매우 초라한 자료였다. 그런 사정으로 내가 거기에 대해서 관심을 더 갖게 된 것이다. 앞서 말한 입선이냐 입상이냐 하는 문제의 발원에 대해서는 박갑성 선생이 내게 알려 주었다.

그때 삼선동 댁에서 두 분이 얘기를 나누는 중에 게오르크 콜베(Georg Kolbe)라는 조각가의 이름이 거론되었던 것이 아닐까 싶은데, 그래서인지 이경성 선생의 글 속에 오시프 자드킨(Ossip Zadkin), 에밀 부르델(Emile A. Bourdelle), 아리스티드 마욜(Aristide Maillol) 등이 거론되고 콜베의 작품으로 해서 창작 충동을 자극받았다는 내용이 있다. 뒷날 또 선생의 휘문중학교(徽文中學校) 동기인 박갑성 선생으로부터 듣기를, 일본에서 공부하던 시절 서구 미술에 대한 여러 책들을 보는 중에 콜베의 화집도 선생의 하숙방에 있었다 하는 말씀이었다. 그 일에 근거해서 마치 김종영의 예술에 지

대한 영향을 끼친 것처럼 이야기가 확대되고 있다는 말을 들었다. 하지만 사실은 그렇지 않다고 나는 생각한다. 콜베가 훌륭한 작가인 것만은 사실이지만 경향이 달라서 뒷날에까지 형태에 직접적으로 크게 관계된 것은 아니라고 생각한다. 그때 이경성 선생이 요약한 말씀처럼 "무기적인 물체를 유기적인 생명체로 환원하는 것" "양괴(量塊)에서 생명을 찾는 미의 수도자" 라는 말은 전적으로 옳다고 생각한다. 그 생명 노선은 헨리 무어, 브란쿠시(Constantin Brancusi), 아르프(Hans Arp), 로랑스(Henri Laurens), 자드킨, 질리올리(Emile Gilioli) 등에 가깝다고 생각한다. 「무명정치수를 위한 기념비」전에 등단한 대부분의 작품들은 공간에 대한 탐구의 형태였다. 거기에서의 영향 탓인지 오십년대 말까지 김종영 선생의 작품은 〈추억〉〈전설〉 등으로 대표되는 공간적 구성의 탐구가 한때 되다가 점차 양괴의 문제로 다시 환원되는 과정을 볼 수 있다.

전람회에 얽힌 사연

김종영 선생은 생전에 세 번의 전시회를 가졌다. 천구백오
십구년 소공동(小公洞) 중앙공보관에서 월전(月田) 장우성
(張遇聖) 선생과의 이인전이 있었고, 회갑을 계기로 신세계
백화점에서 처음 개인전을 하였다. 그 뒤 정년퇴직을 하던
해에 지금의 덕수궁 서관에서 대회고전(大回顧展)을 하였
다. 월전 선생과의 이인전이 어찌해서 이루어졌는지 나는
모르는 일이었다. 나는 천구백오십팔년 졸업을 하고 시골에
내려가 있었는데, 신문 보고 서울에 와 구경을 하면서 받은
신선한 충격이 아직도 내 마음속에 생생하게 살아 있다. 신
세계백화점에서의 개인전은 김종영이라는 조각가가 있다는
것을 세상에 알리는 데에 보다 의미가 있지 않았나 싶다. 왜
냐하면 김종영 선생은 바깥에 나다니는 일도 없는 사람일 뿐
아니라 작품도 어디 내놓지 않는 이여서, 과연 그가 조각가
인가 하는 의심마저 들 정도의 인물이었기 때문이다. 그것
은 지금도 마찬가지의 상태가 아닐까 싶다. 그래서 김종영
조각상 십 년을 계기로 그의 화집을 만들고 가나아트센터에
서 특별전을 기획한 것이었다. 이경성 선생이 작업실을 안

내받고 싶다 한 그 내심에는 확인하고 싶은 무슨 뜻이 있었으리라고 믿어도 될 일이었다.

그 세번째 전시회 때의 일이었다. 나는 조금은 어려운 입장에 있었다. 내가 조소과 학과장 일을 맡고 있는데 스승이 정년퇴직을 하시게 되어 그냥 있기가 매우 심정이 불편한 것이었다. 그 무렵 덕수궁 현대미술관에서는 원로 작가들의 큰 전시회가 있었는데 김환기, 유영국 등의 회고전이었다. 그런 여러 사정 아래에서 착잡한 나날을 보내던 중에 윤형근 선생한테 무심코 그런 고민을 털어놓게 되었다. 당시 윤형근 선생은 유신 이후 무슨 사건에 휘말려서 직장에서 떨려나고 하여 매일같이 만나서 술 먹고 놀던 시절이었다. 나이로는 여러 해 위였지만 형제처럼, 벗처럼 그렇게 함께 노는 처지였다.

윤 선생이 내 말을 듣더니 작품이 얼마나 있느냐 하는 게 첫 물음이었다. 덕수궁 전관을 메울 만큼 충분히 있다 하였다. 윤형근 선생은 그 무렵 홍익대학에 시간 강사로 하루 이틀 나가고 있었는데 다음날엔가 전화를 걸어 왔다. 이경성 씨한테 얘기했는데 작품이 있느냐고 해서 내가 말한 대로 얼마든지 있다고 했더니 그 즉시로 이경성 씨가 덕수궁 현대미

숨과 유치오(尹致五) 과장한테 전하해서 김종영 조각전을 하기로 승인을 얻어 놨다는 것이었다. 나는 이십 년이 지나는 오늘날까지 아무한테도 그 사실을 말한 일이 없다. 왜 지금에야 이 이야기를 하느냐 하면, 그 두 분에게 여태 고맙다는 한마디 인사도 못 한 처지가 서로간에 안된 일이고 또 이 일은 밝혀 두는 것이 좋을 것으로 믿어서 여기 처음으로 공개하는 것이다. 사실 그때 나는 너무나도 기쁘고 감사해서 그 감정을 이루 말로 다 할 수가 없었다.

그리하여 김종영 정년퇴직 기념 대조각전이 덕수궁 현대미술관에서 천구백팔십년 사월에 열렸다. 누가 알았으랴, 그것이 마지막 전시회가 될 줄을. 그 전시회가 끝나자 오일칠, 오일팔 하는 대난리가 났다. 그런 와중에서 뒤에 이야기할 탑골공원 삼일독립선언기념탑 사건이 발발한 것이고, 그로 해서 이른바 화병으로 세상을 뜨게 된 것이었다.

선생의 회갑기념전 때의 일이었다. 이경성 선생으로부터 카탈로그에 실을 원고를 받아 가지고 선생께 보여드렸다. 한참을 읽으셨는데 어쩐지 표정에 어색함이 있기에 어디 잘못 되었냐고 물으니 그런 게 아니라 단어 하나가 마음에 걸린다는 표시를 하였다. 그것도 말로가 아니라 그 두 글자를

손으로 가리키셨는데, 그 단어인즉 김종영 선생을 소개하는 '호농(豪農)의 아들로 태어나'라는 구절 중 '호농'이란 것이었다. 그래서 내가 "부농(富農)이라 하면 어떨까요" 하였더니 아무 말씀도 없었다. 그게 좋다는 뜻이었다. 그래서 이경성 선생한테 전화를 하였다. 잠깐 뵐 일이 있다 하였더니 말로 하자 해서 호농이란 말이 마음에 좀 걸린다 하였다. 그랬더니 "최 선생이 알아서 해라" 하는 것이었다. 분명히 내가 그 글자를 고쳤는데 지금 찾아 확인해 보니 그대로 호농이라 되어 있었다. 어쩐 일인지 모를 일이다. 호농과 부농의 문제에 대하여는 선생의 입장에서 생각해 보면 이해가 갈 만한 일이고, 또 그분의 인격의 어떤 면을 읽을 수도 있는 일이다.

선생은 과묵한 데다가 밖에 나가는 일이 없고 오직 학교와 집밖에 몰랐다. 늘 집에서 홀로 생활을 하셨는데, 그림과 붓글씨와 소묘와 입체 작품을 하는 시간보다 오히려 그밑작업이 더 많았다. 작품을 발표하는 데에 별로 의미를 크게 두지 않으셨다. 타계하시고 호암미술관에서 대회고전을 했지만 조각가 김종영은 여전히 감추어진 사람으로, 젊은 층에서는 잘 알지도 못한다. 참으로 특이한 인물이고 한국 현대 미술

사에서뿐만 아니라 이십세기라는 이런 열린 시대에 이런 도
인이 있었다는 것은 아무튼 아름다운 일이다.

도록이 만들어지기까지

회갑 기념전 때의 일이다. 카탈로그를 최고로 멋있게 만든다 하여 응용미술과 조영제(趙英濟) 선생께 맡겼다. 인사말 안내장을 만들었는데 몇 자 안 되는 글이지만 네 사람이 번갈아 교정에 참가하였다. 안내장이 먼저 인쇄되었다. 그래서 그것을 찾아 가지고 자랑 삼아 급히 선생 댁을 찾았다. 저녁 무렵이었다. 그날은 마루가 아니라 방으로 들어가게 되었는데 인쇄물을 내놓자 선생은 난감한 표정을 하였다. 손으로 어느 부분을 짚는 것인데 하필이면 선생 이름의 '瑛' 자가 '鍈'으로 오식(誤植)된 것이었다. 나도 어찌나 난감한지 네 사람이나 보았다는 변명과 함께 "오려서 한 자를 붙이면 어떨까요" 그랬다. 사실 그 무렵엔 오자(誤字)가 나오면 한 자 찍어서 오려 붙이는 일이 심심찮게 있었던 시대였다. 그런데 선생께서는 그냥 묵묵부답이었다. 나는 얼른 알아차리고서, 그거 잠깐이면 다시 찍을 수 있는 일이니 하루만 참자 하였다. 부리나케 인쇄소에 전화해서 새 것을 만들었다. 나는 그때를 생각하면 지금도 얼굴이 화끈거린다. 매사 적당히 넘어가면 안 된다는 것을 확실하게 배웠다.

그보다 먼저 작품 사진 찍는 일이 있었는데 그 과정에서도 대단히 민망한 일이 생겼다. 내 일생에 그런 창피가 또다시 없었다. 사람 사는 동네에 별별 일이 다 많은 것이지만, 그 일만은 아무리 생각해도 보통 생각으로는 짐작도 할 수 없는 요상한 일이었다.

사진을 누구한테 맡기냐 하는 문제도 미술대학 조소과에서 의논하였다. 지금은 고인이 되신 김세중(金世中) 선생이 중심이 되어 매사 여러 교수들이 함께 점검을 하였다. 사진작가로 문모(文某) 씨가 선정되었다. 사진작가 문모 씨는 그 무렵 '백인선집(百人選集)'이라는 화집을 만들고 있었다. 여러 화가들의 작품집이 나오고 있던 중에 조각에서는 아무래도 김종영 화집이 필요했던 것이었다. 여러 차례 자기가 사진을 찍을 수 있도록 해달라고 간절하게 부탁을 했던 만큼 그 정성으로 보아서도 거절하기가 어려운 실정이었다. 우리 쪽에서는 돈 안 들이고 사진을 얻을 수 있으니 좋고, 또 마땅한 작가도 나서지 않는 판에 좋다 하고 작품 사진을 그분한테로 넘겼다. 마침내 촬영날이 다가왔다. 그 시절로서는 내가 보지도 못한 상당한 장비와 몇 사람의 조수를 데리고 선생 댁 마당에서 일이 시작되었다. 나는 학생들을 몇인가 동

원시키고 해서 만반의 준비를 하였다. 며칠을 했는지는 기억할 수 없는데 여러 날 한 것 같지는 않았다. 인물 사진도 여러 점 찍고 아무튼 촬영은 잘 끝났다.

그런데 문제가 생긴 것은 그 다음이었다. 며칠이 지나 사진작가한테서 연락이 왔는데 사무실로 와서 사진을 보라는 이야기였다. 나는 그 말을 듣는 순간 정말 아찔하였다. 사진이 되었으면 가지고 선생 댁으로 찾아뵙는 게 도리인데 와서 보라니, 이런 인사가 어찌 있을 수 있단 말인가. 그러나 안 간다 할 수도 없는 게 내 입장이었다. 나는 세상 살아오면서 크게 잘못한 것도 없거니와 더군다나 그런 수치를 당할 만큼의 잘못은 마음 약해서 하지도 못하는 위인인데, 어찌하면 좋을지 고민이 막심이었다. 그날 마침 엄태정(嚴泰丁) 선생이 강의를 나오는 날이었다. 부탁할 사람도 달리 없어 같이 가 보자 하였다. 그래서 우리는 사진관을 찾아갔다.

사진을 내놓고 보라는데, 내가 작품 사진에 전문가는 아니지만 그럭저럭 본 게 많은 사람인데 첫눈에 안 되겠다 하고 크게 낙심하였다. 사진이 너무 흐릿하고 명암이 없고 하여 조각 사진으로는 좋지 않다 하였다. 그랬더니 현상을 강하게 하면 된다는데 내 상식으로는 명암의 상태가 미미한 것

을 강하게 한다 해서 될 것 같지가 않았다. 그래서 궁여지책으로, 그러면 우리가 이 사진을 가지고 같이 가서 선생께 보여드리자 하였다. 그래서 그 즉시로 모든 사진을 싸 들고 삼선동 선생 댁 마루에 앉게 되었다. 나는 뒷전에서 지켜보았는데, 선생께서도 내가 본 거나 똑같이 안 되겠다는데 사진작가는 자꾸만 괜찮다며 양보를 하지 않는 것이었다. 드디어 선생께서 화를 벌컥 내셨다. 사진작가도 이에 질세라 자기 주장을 굽히지 않았다. 선생께서 더러 화 내는 것을 본 일은 있었지만 그날 같은 난장판은 처음 당하는 일이었다. 그래도 싸움은 일단 말려야 하겠기에 양쪽을 달래서 결론 없이 더 두고 보기로 하고 전쟁은 끝났다. 나는 여기에 무어라 설명을 달고 싶지는 않다. 단지 기록으로나마 이 사실을 남겨야겠다는 심정일 뿐 다른 뜻은 없다.

그 뒷날에 정년퇴직을 기념해서 현대미술관 전시회를 준비할 때의 일이었다. 책을 만들기로 하였다. 내가 "다른 분들 한 걸 보니 천만 원이면 된다 합디다"그랬다. 그때는 선생께서 직접 진두지휘를 하였다.

누가 사진을 해야 될 것인가. 세 사람인가 테스트를 하였는데 모두 마땅치 않다는 것이었다. 그래서 마지막 삼아 내

가 정정웅(鄭正雄) 씨를 추천하였다. 당시『공간』잡지 사진 부장으로 있었던 정정웅 씨가 내 사진을 한 번 찍어 잡지에 게재했었는데 마음에 썩 들었었다. 마침내 한 점 촬영을 하였다. 선생께서 '됐다' 하는 낙점을 하셨다. 그리하여 삼선교 어떤 방을 얻어 매일같이 일을 하게 되었다. 그 추운 겨울날 정정웅 씨는 하루에 잘 나가야 대여섯 점 찍었다. 무려 두 달은 고생을 한 것 같다. 여러 사람 고생한 것은 이루 다 열거를 할 수가 없다. 필름은 살 수가 있었는데, 국산 인화지와 외국산 인화지가 그 결과에서 너무나도 판이하게 다른 것이었다. 그래서 나중에는 일본 가서 인화지를 사다가 썼는데, 마침 가족 중에 일본을 왕래하는 이가 있어서 다행이었다. 인근에 여관방을 얻어서 편집을 했는데 그것도 여러 날을 하였다. 아무튼 당시 사진에 동원된 연인원이 수백 명은 족히 되었다.

인쇄는 왜관(倭館) 분도출판사(分道出版社)에서 하였다. 경비는 자꾸만 늘어났다. 하드커버를 해야겠다는데 그 시절에는 마땅한 재료를 찾기도 어려웠다. 거기에다 또 천을 씌워야 한다는 것이었다. 동대문시장에서 적당한 천을 구하고 인쇄 단계에서는 왜관에 가서 나도 하룻밤을 자고 왔다. 그

런데 당시에는 요철 가공을 하는 기계가 없어서 우리가 표지 하나하나에 압인(壓印)을 손으로 눌러서 찍었다. 왜관 분도 인쇄소의 원장 신부가 직접 손으로 누르고 하는 모습이 지금도 눈에 선하다.

하루는 선생께서 이런 말씀을 하였다. 이렇게 해서 책을 잘 만들어 우리 문화에 기여해야 한다는 말씀이었다. 그 말씀은 일하는 우리들에게 민망해서 한 말씀이라고 생각했지만, 두고두고 생각해도 옳은 말씀이었다. 책은 잘 만들어야 한다. 우리네 조상들이 만들어 놓은 책의 격조에 비하면 오늘날의 것은 책이 아니라 그냥 인쇄물이란 생각이 든다. 책의 문화, 그런 문제에 대해서 나는 그때 큰 일깨움을 받았다.

책은 만들어졌다. 경비는 애초에 내가 얘기했던 바에서 세 갑절도 훨씬 더 넘어갔다. 그래도 지금 그 책을 보면 고생한 보람이 있었다고 자위를 한다. 그렇게 해서 문화의 질을 한 걸음 높이는 것이다.

삼일독립선언기념탑 사건

천구백팔십년 칠월이었다. 오일팔 이후 서울은 아직 계엄령 하에 있었다. 학교는 휴교 사태가 풀리지 않았고, 교수들만 출입이 겨우 용인되어 있었다. 칠월 초순 어느 날 문예진흥원에서 무슨 큰 조각 전시회가 열렸는데, 서울대 조소과 동문들이 대거 모였던 것으로 보아서 동창생들의 조각 전시회였던 것 같다. 웬일인지 그날 나는 그 행사를 대강 보고 일찍 집에 돌아와 있었다.

그날 저녁, 당시 조소과 조교였던 이창림(李昌林)으로부터 전화가 걸려 왔다. 내가 집에 돌아온 그후 김종영 선생이 나오셨는데, 들리는 얘기가 탑골공원에 서 있던 선생의 작품이 없어진 일이 생겨 서울시에 알아본즉 보통일이 아니더라는 이야기였다. 내가 학과장 일을 보고 있었기 때문에 알고 계시라 하는, 말하자면 긴급보고였던 것이다. 대학생들은 매일같이 데모를 하다가 군사 당국에 의해서 비상 조치가 되어 전국이 꽁꽁 얼어붙은 판국에 삼일독립선언기념탑이 수난을 당한 것인데, 그야말로 대책 없는 일이었다.

정국은 아직도 촌치를 분간할 수 없는 혼미 상태가 지속되

고 있었다. 이런 때에 탑골공원에 십수 년은 서 있던 나의 스승 김종영 선생의 작품 삼일독립선언기념탑이 없어지고 딴 것이 그 자리에 서 있다니, 이 또한 무슨 날벼락이란 말인가. 난감하기가 이루 말로 할 수가 없는 것이었다.

아니나 다를까 다음날 아침 삼선동 김종영 선생께서 직접 전화를 하셨는데, 나는 다 짐작하고 있던 터라서 무슨 말씀 인지 묻지도 않고 내 할 말만 하였다. "그렇잖아도 뵐 일이 있으니 아침에 가겠습니다" 하고 일단 전화를 끊었다. 뻔한 일인데 묻고 확인하고 하는 것이 번거롭기도 하거니와, 그 한마디로 다 아셨을 터인데 무슨 사족이 필요하랴 싶어서였 다.

삼선동 선생 댁 마당에 들어서니 마루에 온 가족이 다 모 여 앉아 있었다. 마치 초상집 같았다. 당시 군사 당국이 데모 하는 꼴이 보기 싫어서 헐어치웠구나 하는 느낌이 번뜩 스쳤 는데, 말로는 서로 안 했지만 가족들도 그런 느낌으로 있는 것 같았다. 그 조각인즉 만세 부르며 항쟁하는 형국이고, 장 소도 탑골이고, 시국도 그렇고 하여 누구든지 우선 그런 생 각을 할 수 있게 되어 있었다. 길게 앉아 있어 봐야 할 말도 없고 답답하기도 하여 조각을 전공한 선생의 둘째아들 김익

태(金翊泰) 군에게 현장에 가 보자고 하여 이내 일어섰다.

먼저 탑골공원엘 갔다. 이게 무슨 변괴인가. 보지도 듣지도 못한 엉뚱한 조형물이 서 있는 게 아닌가. 마침 부슬비가 내리고 있었다. 내 성질에 웬만한 일이면 대폿집으로 먼저 가서 생각할 시간을 가졌을 터인데, 이건 도대체가 꿈이 아니면 있을 수가 없는 사태였던 것이다. 익태 군에게 헐어서 버린 잔해가 어디 있느냐고 물으니 삼청공원(三淸公園) 어딘가에 있다고 들었다 하였다. 택시를 잡아타고 삼청공원 정문 앞에 내리니 건물 입구에 국보위(국가보위비상대책위원회) 간판이 붙어 있는데 생긴 지 얼마 안 된 시점이었다. 그 앞에 총에 칼을 꽂은 군인 두 사람이 서 있는데 대단히 무서웠다. 가게에 들어가서 무슨 조각 버려진 것이 있다 해서 보러 왔다 하였더니 그 아래쪽을 가르쳐 주었다. 비탈길을 한참 내려가니 공터가 있었다. 만세 부르는 군상 조각이 맨 땅에 엎어져 있었는데 하체 부분은 거적으로 덮여 있었다. 정말 소름이 오싹 끼치는 장면이었다. 그곳은 쓰레기 하치장이었다. 몇 신문사 기자들이 알고 있었다는데도 워낙 무서운 시국이라 손 댈 엄두를 내지 못한 듯했다.

그때 문득 내 머리에 떠오르는 한 사람이 있었으니, 그가

서울신문사 문화부 반영환(潘永煥) 기자였다. 나는 곧바로 집으로 돌아왔다. 오는 즉시 나는 반영환 기자를 찾았다. 그가 마침 자리에 있어 전화를 받았다. 지금 여차여차한 일이 생겼다고 했더니 "그래요?" 하고 우리들의 전화는 이내 끝났다. 아마도 일 분도 채 안 되는 시간이었을 것이다. 『서울신문』 반영환 기자가 못 건드리는 일이라면 나도 포기할 수밖에 없다고 생각하였다. 천구백팔십년 칠월 팔일이었을 것으로 생각한다. 그야말로 일각(一刻)이 여삼추(如三秋)였다. 하루를 기다리는데 한 달이나 되는 듯싶었다. 그러기를 사흘을 보내고 칠월 십일일 금요일 신문에 엎어진 삼일독립선언기념탑이 사진과 함께 사회면 머리에 대판으로 보도가 되었다. 다음날 십이일에는 『조선일보』 『동아일보』 『중앙일보』에도 보도가 나갔다.

다섯 개 조각단체 대표가 이화여대 앞에서 모였다. 그때만 해도 다섯 사람 이상의 집회는 허가를 받게 되어 있었다. 겁도 나고 하여 김봉구(金鳳九) 선생이 안내한 시장 안 중국집에서 국보위와 시청에 그 해명과 더불어 원상회복을 요구하는 공문을 만들어 발송하였다. 연일 신문과 방송이 맹포화를 터뜨렸다. 그리하여 전 국민이 이 사실을 알게 되었다.

나는 이 여론의 물꼬를 누군가 확실하게 잡아 놓아야겠다는 생각이 났다. 임영방(林英芳) 선생이 떠올랐다. 그 무렵 그 댁에는 전화도 없는 상태였다. 마침 이웃에 살고 있는 박부찬(朴富瓚) 군한테 연결이 되었다. 빨리 임 선생 댁에 찾아가서 글을 부탁하라 하였다. 그런데 그 저녁 임 선생 댁이 비어 있다는 것이었다. 도리가 없었다. 박부찬 군이 아침에 또 찾아갔다. 기적 같은 일이 생겼는데, 임영방 선생은 밤중에 글을 썼고 부인을 시켜서 그 글을 가지고 지금 신문사에 가고 있는 중이라 하는 것이었다. 칠월 십오일 화요일 『조선일보』의 '문화시론(文化時論)'이란 난에 대서특필, 그야말로 명문장이 실려 나갔다. "버려진 기념 조각상은 그 누구의 소유도 아닌 바로 국민들의 것이라는 점을 인식해서 당국은 우리에게 상식적으로 납득이 가는 책임있는 반응을 보여주어야 한다"라고 확실하게 방향 제시를 하였다.

그 삼일독립선언기념탑이란 조형물은 천구백육십삼년 박정희(朴正熙)가 국가재건최고회의 의장으로 있을 당시 삼일정신을 고양한다는 명분으로 전폭 지원하고 전 국민적인 모금으로 재건국민운동본부〔본부장 이관구(李寬求)〕가 주관한 것으로, 당시 초등학교 학생까지 모금에 참가하여 오

백몇십몇만몇천몇백몇십몇 원이라는 총액까지 공개된 한국 역사 이래 초유의 거사였다. 이와 같은 국민적 자산을 몇몇 몰지각한 시청 공무원들이 사이비 조각가들과 협잡하여 천인공노할 범죄를 저질렀으니, 여론이 가만히 있을 리가 만무하였다.

연이어 『서울신문』에 이경성, 『조선일보』에 유준상(劉俊相), 『중앙일보』에 정병관(鄭秉寬), 『동아일보』에 윤재근(尹在根), 『경향신문』에 최의순(崔義淳) 등이 준열한 필봉으로 그 시정을 요구하는 뜨거운 논설을 실었다. 마침내 예술원(藝術院)에서 일어섰다. 당시 박종화(朴鍾和) 예술원 원장이 신랄한 건의문을 만들어 대통령께 인편으로 접수하였다. 언론은 신문, 라디오, 텔레비전, 또 모든 주간지들까지, 말하자면 총동원되다시피 하였다. 하루도 빠진 일이 없다 할 만큼 당국의 처사에 대한 부당함에 대해서 연일 맹타를 하였다.

그 해 팔월 칠일자로 국가보위비상대책위원회 상임위원장으로부터 "진정인 작가 김종영과 조각 단체장" 앞으로 "복원토록 지시하였다"는 회신이 왔다. 내가 익태 군과 함께 현장을 둘러본 날로부터 꼭 한 달 만이었다. 그날에야 나는

그 공문을 가지고『조선일보』정중헌(鄭重憲) 씨를 찾았다. 매일같이 전화로만 교신을 하다가 실로 처음의 인사였다. 당시 문화부장, 편집국장 등이 매우 반가워하였다.

다음엔 건너편『서울신문』반영환 씨를 찾았다. 예의 공문을 보여주었더니 심상찮은 눈으로 보았는데, 왜냐 했더니 '언제' '어떻게'가 없다는 것이었다. 나중에 겪어 보니 반 기자의 통찰은 그대로 들어맞았다. 그 뒤 십수 년의 세월을 보내고서야 서대문독립공원에 서게 되었으니 말이다.

이 사건에 얽힌 이야기를 다 하자면 장편소설이 될 것이고 진정서, 건의문, 신문 보도 자료와 특별 기고만을 모아도 책 한 권이 될 것이다. 여기에 동원된 인력과 소모된 시간은 무 릇 기하(幾何)이며 심적 고통을 당한 수많은 사람들의 아픈 상처는 무엇으로 보상받을 것인가. 그보다 더 큰 문제는 원 작자인 나의 스승 김종영 선생을 죽음으로 몰아넣은 이 비극 적 사건이 한낱 작은 이권, 즉 돈 몇 푼 벌자고 발생했다 하 니 어이없는 일이었다. 회신한 공문의 내용인즉, 그런 일이 왜 생겼는지에 대한 규명은 없고 사계(斯界)의 전문가들의 의견을 들어 복원토록 지시하였다 한 것인데, 세월이 몇 번 숨바꼭질을 했건만 사건의 내용은 영원한 미궁으로 잠적하

고 옛날 이야기가 되었다. 김종영 선생은 병을 얻어 그로부터 이 년 반 뒤에 영영 불귀(不歸)의 객(客)이 되고 말았다.

신문에 첫 보도가 나가자 선생께서는 즉시 국보위 위원장 앞으로 진정서를 내셨는데, 제자들을 보호하려는 뜻이 내재된 걸로 나는 생각했다. 하루는 날 보고 농담처럼 난세에는 몸 보전하는 것이 중요하다 하였다. 시정 지시 공문이 나왔을 때 이제 그만하자 하셨다. 그때 일을 생각하면 지금도 최병상(崔秉尙) 선생의 애씀에 대해서 무엇으로 보답해야 하나 하고 씁쓸한 생각이 난다. 문건을 만들고 타자를 치고 시청과 국보위를 발로 뛰어다녔는데, 나중에 한 이야기이지만 무섭지 않더냐 했더니 그는 아무렇지도 않은 표정을 하였다. 그때 일을 생각하면 조국정(趙國禎) 선생을 또 잊을 수가 없다. 참으로 남모르게 고생을 많이 하였다.

우리가 애초에 국보위에 진정을 했는데, 당시 위원장 전두환(全斗煥) 씨가 직접 지휘를 하였다. 그리고 이 사건에 대한 책임을 맡은 사람이 조국정 선생의 친구였다. 우리가 가장 궁금한 것은 상위 기구에서 어떤 관점으로 임하고 있느냐 하는 것인데, 매우 고무적이라는 것을 전해 듣고 있었다. 왜냐하면 그 일이 최근에 발생한 것이 아니고 박정희 대통령

말기에 된 일이라서, 국보위로서는 확실하게 책임을 묻고 확실하게 정리를 할 수 있는 충분한 명분도 있었던 것이다. 그때가 마침 공무원 부정에 대해서 가차 없는 사정의 칼을 휘두를 때였기 때문이다.

지금은 고인이 되었지만 김세중(金世中) 선생은 하루가 멀다 하고 매일 아침 전화를 주셨다. 많은 동창들이 여러 가지 정보를 갖다 주었는데, 그럴 때 보면 대학이란 곳이 괜찮은 데라고 나는 위로를 많이 얻었다.

하루는 오종욱(吳宗旭) 선생이 무슨 소식을 알리면서 하는 말이, 어떤 인사가 '최종태, 자꾸 저러다가 몸 다칠 수 있다'고 하더라는 것이었다. 가뜩이나 겁나는 판에, 죄가 있으나 없으나 데려다 가두면 그만인 세상에 그런 끔찍한 말을 들으니 가슴이 오싹하는 것이었다. 근 이십 년이 된 옛날 일이지만 생각하면 지금도 어제 일처럼 흥분되고 말을 할라치면 나도 모르게 언성이 높아진다.

어려운 일에 당면해 보니 세상이란 야속한 것이어서 대부분의 사람들은 몸 다칠까 무서워서 모두 뒷전으로 도망쳐 숨어 있고 소수의 의로운 사람들이 있어 일이 되는 것이었다. 옳은 일에는, 비록 몇 안 되는 사람이나마 생사 걸고 뛰쳐나

오는 사람들이 반드시 있는 것이다. 나는 여러 차례 그런 일을 겪었는데 번번이 그랬다. 그 중에 얄미운 사람 또한 꼭 있기 마련이어서, 이쪽이 이로울 것 같으면 이리로 기대었다가 사태가 불리한 듯하면 저쪽으로 기우는, 그때 그런 사람이 있었다. 잊고 싶지만 아직 풀어지지 않는 걸 보면 수양이 그만큼 안 됐다는 증거이겠고, 그것을 마음 닦음의 재료로 삼고 있다.

반영환 기자가 예측한 대로 시청에서는 아무런 움직임도 보이질 않았다. 그러던 어느 날 선생의 병환 소식이 전해든 것이다. 선생의 병환은 속수무책의 상태로 진행되고 있었다. 제자들은 안타깝게 하루하루를 지켜보다가 급기야 참지 못하고 전국 아홉 개 조각 단체 이름으로 또다시 그 복원을 시청에 건의하였다. 복원에 필요한 제반 문제에 관하여 적극 협력할 것임을 다짐하였다.

그때 마침 미국에서 살고 있던 동창 최일단(崔一丹) 씨가 서울에 나타나서 문예진흥원 송지영(宋志英) 원장을 만나기로 했으니 같이 가자 하였다. 그래서 따라나섰는데 예의 삼일독립선언기념탑 사건과 김종영 선생의 병환에 대해서 이야기가 되었다. 송지영 원장이 즉석에서 하는 말씀이 국

회에 제안을 하겠다는 것이었다. 그래서 내무분과위원회 모 국회의원한테 위임을 했는데, 그 일로 시월 하순에 나는 팔자에 없는 국회 참관을 해야 하는 신세가 되었다. 밤 열한시가 되어도 상정이 안 되어서 그날은 그냥 나왔으나 다음날 텔레비전 뉴스에 자막으로 시장의 답변이 적혀 나왔다. 조속히 복원토록 조치를 하겠노라는 것이었다. 그러나 그것도 말뿐이었다. 국회 속기록에는 국회의원 질의와 시장 답변이 그대로 실려 있을 터이나, 그것은 소위 정치적으로 주고받는 관례적인 제스처였다는 것을 나중에야 알았다. 나는 그런 것도 모르고 국회 질의서를 만들어 주느라고 이틀간을 무진 고생한 것이었다.

천구백팔십이년 십이월 십오일 김종영 선생은 속 시원한 말 한마디 들어보지 못한 채 영면하고 말았다.

세월은 쉴 새 없이 흘러갔다. 삼일절 때마다 꼭 어떤 신문인가가 탑골공원 조형물 파괴 방치 사건에 대해서 다루고 지나갔다. 제자들은 매년 연례행사처럼 건의문을 쓰고 관계 당국에 진정하고 사건의 매듭을 촉구하였다.

그러던 뒷날 또 뉴욕에서 최일단 씨가 서울에 왔다. 아직도 깜깜 소식이라 하였더니 케이비에스 방송국에 누굴 만날

일이 있으니 같이 가자 하였다. 국장을 만났다. 다음날로 취재기자가 나의 집을 방문하였다. 방대한 자료를 내놓고 그간의 일들을 소상히 알려 주었다. 십 년 세월이 아닌가. 돌이켜 회고하는데 나도 모르게 서러운 생각이 복받쳐 올랐다. 며칠 후 뉴스에 사건의 전말을 보도하면서 그 기자가 "노교수의 눈물"이란 표현을 하였는데, 사실 세상이 야속하기가 이를 데 없었다.

천구백구십년 어느 날 최병상 선생과 함께 "우리 심심한 판에 또 한번 건의를 해 보자" 하였다. 공문을 발송하고 나서 며칠 뒤에 시청 공원과장이라 하면서 전화가 걸려 왔다. 만났으면 좋겠다는 것이었다. 그날로 공원과에 찾아갔다. 서대문형무소(西大門刑務所)를 헐고 거기에 독립공원(獨立公園)을 조성하는데 그 문제의 숙원사업인 삼일독립선언기념탑을 그쪽으로 이전하는 것으로 양보하고 추진해 볼 수 없겠는가 하는 제의였다. 우리는 지체 없이 의논하고 "좋다, 해 보자" 하였다. 그런데 공원과장이 또 알려 주는 말이, 독립공원 조성 계획이 서울대 신용하(愼鏞廈) 교수께 용역이 나가 있으니 그분에게 이 뜻을 알려 줄 수 있으면 더욱 일하기가 좋겠다는 것이었다. 나는 즉시 최의순 선생께 전화하

였다. 최의순 선생은 그 즉시로 신용하 교수를 찾아가 만났다. 그리하여 계획서에 이 조형물을 독립공원에 설치하는 안을 제시하게 된 것이었다.

일은 급속도로 추진되었다. 원래의 모습대로 전체 설계도를 다시 만들고, 없어진 양쪽 날개 릴리프는 만들 당시 일을 도왔던 최의순 선생이 맡고, 동상 수리는 한국주조에 부탁하였다. 천구백구십이년 독립공원 조성의 속도에 맞추어 삼일독립선언기념탑 복원 공사도 보조를 같이하였다. 드디어 일체의 설치 공사가 마감되었다. 마지막으로 동상(만세 군상)을 올려 놓는 날이 임박해 왔다.

그때 마침 『한국일보』 박래부(朴來富) 기자를 어떤 전시장에서 만났는데, 그 얘기를 하였더니 다른 신문사에는 얘기를 안 했으면 하는 암시적인 말을 하기에 나는 그 약속을 지켰다. 반영환 기자, 정중헌 기자, 그 밖의 많은 분들이 있어서 마음은 무거웠지만 신의는 지켜야 될 것 같아서 그렇게 하였다.

마침내 그날이 왔다. 천구백구십일년 십일월 십육일 오후 세시 동상이 대좌에 안치되는 순간이었다. 동문, 제자, 유족 등 사십여 명이 그 감격적인 현장을 지켜보고 있었다. 크레

인에 묶인 거대한 군상이 하늘로부터 구름 사이로 내려왔다. 마치 무언가 없어졌던 어떤 형상이 부활하는 광경을 보는 듯싶었다. 우리는 그 순간을 숨죽여 바라보고 있었다. 얼마나 기다렸던 일인가. 실로 헐린 지 십이 년 만의 일이었다. 천구백칠십구년 탑골공원 정화 공사를 한답시고 관계 공무원과 사이비 조각가들이 저지른 그 일이 작가를 죽음으로 몰아넣고 수많은 사람들을 십이 년간이나 고생시켰다.

천구백구십일년 십일월 십팔일(월요일)『한국일보』에 상공으로부터 내려오는 군상의 사진과 함께 상세한 경과가 실려 나왔다. 선생의 영전에 나는 마음으로 인사를 하였다. "선생님 보셨지요. 이제 세워졌습니다."

그 뒤 십 년이 지나서 김종영미술관이 생겨났고 이천사년 당시 학예실장이던 최태만(崔泰晚) 선생이 청원서, 건의서, 보도기록들과 모든 자료를 모아『3·1독립선언기념탑 백서』를 발간하였다. 총 팔백삼십 쪽에 달하는 방대한 자료집이다.

여기 한마디 민망한 말을 덧붙이지 않을 수 없는 것을 유감으로 생각한다. 지금 탑골공원 안에 세워져 있는 삼일독립선언 기념 조형물은 부당하게 된 것이라는 점과, 서대문

독립공원에 세워진 삼일독립선언기념탑이 원래 탑골공원에 있던 원형이란 것을 사람들이 잊지 말았으면 하는 말이다.

현재 탑골공원에 서 있는 삼일독립선언기념탑은 이일영 (李逸寧)이 만든 것으로, 그는 조각가라기보다 신세계 앞 분수조각 등을 비롯해서 그런 조형물을 만드는 일종의 동상조각업자였다. 그때 어떤 절차에 의해서 그 일을 맡았는지에 대해서는 우리가 알려고 하지 않았다. 당시 시(市)에는 그런 일에 관한 위원회가 있었는데, 아무도 도장을 찍었다는 사람이 없었다. 그 조형물의 독립선언문을 쓴 이가 박충식(朴忠植)이라는 내 고향 분인데, 어떻게 된 거냐고 물었더니 써달래서 해주었을 뿐 가 보지도 못했다 하였다. 그런 걸 보면 제막식이 없었다는 것을 알 수 있었다. 그때도 그랬지만 지금도 우리는 그 소상한 내용에 대해서 질문을 하지 않는다. 하지만 언젠가 불쑥 사건의 전모가 수면 위로 떠오를지 모를 일이다. 아니면 영원히 없었던 일처럼 잠들 수도 있을 것이다. 제자들이 심판할 일이 아니란 말이다.

그 문제, 즉 탑골공원 안에 새로 세워진 삼일독립선언기념탑에 대해서는 김종영 선생께서도 일체 거론하지 않았다. 맨처음 『서울신문』 반영환 기자가 특종보도를 했을 때, 뒤따

라서 국부위에 진정한 선생의 글을 통해서 자신이 신정을 명료하게 기록하고 있었다.

당시 녹지관계 서울시 자문위원 한 분한테 내가 물었다. 어찌된 것이냐 하였더니 모른다 하면서 그것을 공원 안에 십분의 일쯤으로 줄여서 만들어 설치하면 어떻겠느냐 하였다. 그 얘기를 김종영 선생께 말씀드렸더니 "그 사람을 십분의 일로 줄여 놓으면 어떻겠는가!" 하고 대로(大怒)하셨다. 나는 그때 내심으로 어쩌면 대구(對句)가 이처럼 멋있는가 생각하였다. 그 사람 자신을 축소해 놓으면 사람 구실을 하겠는가.

서울시의 3·1독립선언기념탑 철거에 대한 진정서
진정자—교수 김종영

표제의 기념탑은 1963년 당시 재건국민운동본부의 위촉으로 본인이 제작하여 1963년 8월 15일 파고다공원 내에서 제막되어 이후 십칠 년간 민족 독립정신의 상징으로 서울시민과 전 국민에게 널리 알려진 바이며, 본 기념탑은 제막과

동시에 재건국민운동본부로부터 서울특별시에 기증되어 지금까지 보존 관리되어 왔습니다.

당시 본인으로서는 애국 충정과 예술가적 양심에 따라 심혈을 기울여 약 사 개월에 걸쳐 본 동상과 부속 조각 일체를 제작하였습니다. 그런데 의외로 1979년 12월 서울시 당국은 파고다공원 정비작업을 이유로 동 기념동상과 부속 석조 부조 등을 파괴 철거하여, 일부는 이미 멸실된 채 현재 삼청공원 경내에 동상만이 파손상태로 버려져 있습니다. 서울시는 각종 미술관계 행정 자문을 위해 자문위원회가 있음에도 불구하고 동상 처리문제에 대해서 아무런 자문과 상의도 없이 일방적으로 무책임하고 난폭한 처사를 하였다고 봅니다.

본인은 서울시의 이러한 처사에 대해서 그 경위와 책임을 물었음에도 불구하고 관계 직원으로부터 성의 있는 해명을 듣지 못하여 부득이 국가보위 민원담당실에 진정을 하는 바입니다.

바라옵건대 금번 서울시 당국의 처사로 인한 본인의 정신적 타격과 명예 손상을 차치하더라도 문화 예술계와 국민정신에 미치는 영향을 고려하여, 또한 서울시민의 권리를 보호하시는 뜻에서 '3·1독립선언기념탑'은 조속한 시일 안에

원장소에 원상태로 건립되도록 선처해 주시기 바라오며, 만약 원장소에 건립이 불가능할 경우에는 사계 전문가의 의견에 따라 적당한 장소에 복원, 건립되기를 바랍니다.

　아울러 서울시 당국에 대해서는 기념탑 철거에 대한 명확한 해명과 동상 및 부속, 석조부조상의 파괴멸실의 책임을 물어 관계직원에 대해 엄중 문책하시어 차후에 다시는 이러한 불상사가 없도록 조치해 주시기를 간곡히 진정하는 바입니다.

　1980년 7월 8일

　서울시 성북구 삼선동 3가 104-2

　서울대학교 미술대학 교수 김종영

　국가보위 민원담당실 귀중

일제 말기, 그 은둔의 세월

뭐니뭐니 해도 나에게 가장 궁금한 일은 선생의 유년시절과, 그리고 일제시대였던 청년기 삶의 단면에 관한 일이었다. 유년 시절의 이야기는 지금 아무도 증언할 사람이 없다. 어린 날 한서(漢書)와 글씨 공부를 하였는데, 아버지 밑에서 했을 것으로 짐작이 간다. 할아버지께서는 구한말에 지금 말로 지방 군수를 지낸 분인데, 여러 가지 정황으로 보아 그분이 직접 가르쳤을 것 같지는 않다. 그러는 중에 초등학교는 고향에서 다니고 중학교는 서울 휘문을 다녔다. 휘문중학교 몇 학년 때인가 『동아일보』가 주최한 전국서예실기대회에서 일등상을 받았다는 것을 보면 어릴 때 배운 그 정도를 짐작할 수가 있다. 또 그 무렵의 유화가 몇 점 남아 있어 그 기량을 잘 알아볼 수 있다. 그리하여 장발 선생께서 일본 유학을 권했고 그림이 아니라 조각 쪽으로 안내를 했는데, 장차 이 나라에 조각이 필요하다는 전망을 한 것이었다. 그래서 김종영이라는 조각가가 탄생하게 된 것이었다. 할아버지께는 법률 공부하러 일본 유학 간다 하고 그렇게 이 년간을 지냈다고 한다. 어떤 날 조부님께 드린 편지에 조각 만드

는 공부 잘하고 있다는 내용을 알린 것으로 보아서 중도에 허락이 떨어진 것으로 보인다. 연전에 내가 미국에 갔을 때 구십육 세 된 장발 선생을 만났다. 이 얘기 저 얘기 하던 중에 김종영 선생의 영세 장면을 이야기하였다. 말도 채 끝나기도 전에 장발 선생 하시는 말씀이 "그 사람, 좋은 사람이야!" 하는데 그 단호함이 참으로 놀라웠다.

동경에서 미술학교를 졸업하고 향리에 돌아왔다. 내가 궁금타 하는 것은 일제 말기에 그렇게 큰 공부를 하고 온 사람이 왜 서울에 올라오지 않았고, 또 다들 하는 작품 활동을 하지 못했는가 하는 문제였다. 서울에 올라왔으면 「선전」(조선미술전람회)에도 출품을 했을 것이고 또 거기에서 상도 받았을 것이다. 그런 출세길이 있었는데 왜 시골에 안거하고 그런 일을 할 생각을 안 했는가 하는 것이다. 아무튼 그 때문에 식민지 시대에 친일을 했다, 안 했다 하는 그런 혼돈의 와중을 용케도 피한 결과가 되었다. 김종영이라는 인물이 교육자로서, 예술가로서 매우 중요하다고 믿기 때문에 나는 그 시기의 일에 크게 관심한 바였으나, 직접 물어 볼 수도 없고 하여 알지 못하였다. 더 좀 사셨으면 이것저것 지난 일에 대해서 차근차근 챙겼을 터인데, 그럴 만하자 선생께

서 세상을 뜨신 것이었다.

여러 가지 사정이 있었던 것 같다. 미루어 짐작을 해 보면, 선생께서는 천구백사십일년 십이월 팔일에 결혼을 하였다. 그 해 십이월 팔일은 나이든 사람들한테는 도저히 지워지지 않는, 참으로 잊을 수 없는 날이다. 나는 그때 초등학교 일학년이었다. 일본이 하와이의 진주만을 기습 공격한 날이자, 그때 말로 '대동아 전쟁'이 발발하던 날이었다. 그래서 선생의 오랜 친구이자 나의 또 한 스승 박갑성 선생이 농담처럼 늘 하시던 말씀을 잘 기억하고 있는 터이다.

그 결혼은 선생께서 동경미술학교를 졸업하고 나서였다. 그 전해에 아버지가 돌아가시어 급히 고향에 나왔다가 다시 일본에 들어가서 학교를 마치고 와서 일 년 탈상을 하고 혼인을 하였다는 것이다. 선생은 그후 일본에 간 일도 없고 서울에 와서 살지도 않아 그 잔악한 전쟁 시대 오 년간을 용케도 소문 없이 잘 지냈다. 학병이 아니면 징용으로 끌려갔을 것인데, 학교를 마쳤으니 학병은 면한 것이고 징용에 해당되었으리라고 생각한다. 장발 선생은 당시 계성국민학교(啓星國民學校) 교장을 하였는데, 박갑성 선생도 징용 문제 때문에 서울 와서 계성국민학교 선생을 하였다고 한다. 그래

서 알아보니 김종영 선생은 창원 고향 마을에서 구장(區長, 지금의 통장쯤 되는, 마을 행정 심부름을 하는 직책) 일을 하며 지냈다는 것이다. 옛날에는 행정 단위가 군(郡), 면(面), 리(里)로 되어 있었고 구장이라는 것은 지금 말로 하면 이장(里長)인데, 월급이 있는 것은 아니지만 마을에서는 존중받는 위치였다. 미루어 생각해 보면, 동경 유학 갔다 온 사람한테 구장 일은 어울리지 않는 직책인데 가문도 굉장한 집안이고 하여 그렇게 된 일이 아닐까 싶다.

　아무튼 징용은 면제받았으나 할아버지 연세가 높아서 환우가 잦고 하여 장손이 집 떠나기도 어려웠겠고, 결혼하여 딸도 낳고 한 시점이라 그런저런 일로 가정일을 돌볼 수밖에 없는 형편에 처해 있었던 것 같다. 고구마 농사를 하였는데 특별히 큰 것을 만들어서 소문날 정도였다고 한다. 단감나무는 일본 것을 수입했는지 뒷곁 공터에 심어서 훗날 이름이 났다 하니, 선생의 심중은 더 이상 헤아릴 길이 없다. 당시 조각이다 그림이다 간에 일한 흔적도 없고 마치 강태공의 곧은 낚시 얘기처럼 지내다가 그럭저럭 해방을 맞게 되었는데, 할아버지의 죽음이 일본의 패전 직전이었다. 운명이라 할지 일제 말기를 조용히 보낼 수 있었던 것은 본인의 지각

이나 노력으로만 될 일은 아니었다. 혼탁한 세태 속에서 생명을 깨끗하게 유지한다는 것은 쉬운 일이 아닌 것인데, 삼일독립선언기념탑 사건 때 하신 말씀, "난세에는 명 보전하는 것이 중요하다" 하신 말이 그냥 된 일이 아닌 것 같다. 그때는 계엄령 하라서 매우 무서운 시기였기 때문이다.

해방이 되고 서울에서 장발 선생이 올라오라는 기별을 하였으나 마침 할아버지 상중이라서 출향(出鄕)을 못 하였다. 그 뒤 미술대학이 만들어지고 다시 불렀을 때 비로소 어머니께서 허락을 하셔서 그때부터 서울대학교 미술대학 교수가 되고 지금의 한국 조각의 산실이 되었다. 일제 말기의 그 험난한 와중을 향리에서 조용히 지내면서 세파에 흔들리지 않았던 것은 훗날 제자들에게 교육자로서 무언의 큰 훈육(訓育)이 되었다.

진담을 농담처럼

선생은 진담을 농담처럼 하고 농담을 진담처럼 하여서 어떤 때는 헷갈리는 수가 많았다. 수단 방법을 가리지 않고 이(利)를 좇아 다니는 사람을 보고 혈안(血眼)이라 하였다. 실제 어떤 분의 눈이 평시에도 약간 충혈기가 있었는데, 빗대 놓고 한 말이라지만 옳은 일을 위해서는 옳은 방법을 써야 한다는 것이 선생의 지론이었다.

 일제시대에는 일본 사람을 따라다니다가, 러시아 군인이 북한 땅에 들어오자 곧 그리로 붙어 가지고 통역관이 되고, 남쪽으로 내려와 자유당 정권 밑에서 또 무슨 일을 한다든가 하는 유명한 소설이 있었다. 「꺼삐딴 리」라 하였다. 전광용(全光鏞)의 단편이었다고 생각한다. 실제 자유당, 민주당, 오일육 해 가면서 정권이 예측할 수 없이 바뀌었는데 우리는 그 혼란 속을 살아왔다. 그런 속에서 줄타기를 잘해서 잘 먹고 잘 노는 사람을 보면서, 선생은 후안무치라 하였다. 선생이 제일로 보기 싫어하는 사람들의 한 부류였다. 부끄러운 줄을 모른다면서 멸시하였다. 한번은 무슨 일인가 일어나 "저 사람 저러면 안 되는 것 아닙니까?" 하였더니, 천지분간

못 하는 사람이라고 호되게 질책하였다. 그 '혈안' 이라는 말과 '후안무치' 란 말과 '천지분간 못 하는 사람' 이란 말은 내 죽는 날까지 절대로 잊을 수 없는 것으로 명심하고 또 명심하고 있다. 공자님 말씀처럼 귀감으로 마음속에서는 늘 경종으로 울려 오고 있는 것이다.

한번은 학교에 오시더니 어디 뒷산에 놀러가자 하셨다. 아닌 밤중에 이 무슨 말씀인가 하고 우리 석조장(石彫場) 옆에 잔디 동산이 좋다 하였더니, 사람들 눈에 안 띄는 데로 가자 하였다. 나는 왜냐고 굳이 묻지도 않고 미술대학 아래쪽의 비탈진 곳이 나무가 많고 하여 그리로 모시고 갔다. 마침 날씨도 좀 더울 때였는지라 시원해서 좋기는 하였지만 앉을 자리로는 불편하기가 짝이 없었다. 어쨌든 웬 영문인지도 모르고 그냥 앉아 있었는데, 보니 무슨 긴한 이야기도 없는 것 같고 그야말로 별 볼일 없는 말씀으로 장장 몇 시간을 있었다. 학과 사무실에 돌아왔을 때 신문사에서 몇 군데 전화가 있었다는 것을 알려 주었다. 다음날 알고 보니 선생께서 예술원상을 받으신 것이었다. 그 심정 충분히 짐작하고도 남음이 있었다. 지금 생각하고 생각할수록 멋쩍은 일인데, 가끔 생각날 때면 고소(苦笑)를 금치 못한다.

김종영 선생 돌아가셨을 때 상가(喪家)는 노인네 두 분이 매일같이 지키고 있었다. 한 분은 박갑성 선생이었고, 그 옆에 어떤 분이 꼭 함께 자리를 뜨지 않고 마지막 날까지 있었는데 나중에 알고 보니 휘문중학 시절 동기생이었다. 또 나중에 들어 알게 된 일인데, 어처구니없다 할까, 옛날에 기이한 사건을 겪은 이였다.

　선생께서 맨 처음 미술대학 교수로 천거되어 어머니께서 상경을 허락하시자 삼선동(당시는 돈암동이었다) 개천가에 스물일곱 평 되는 집을 사 가지고 살았다. 그러다가 육이오 때 피난을 갔다가 돌아와 보니 딴 사람이 살고 있더라는 것이었다. 어찌된 일이냐 하면, 동성학교(東星學校) 서무과장이었던 앞서 말한 그 동기생이 무슨 사업을 한다 하여 집문서를 저당 잡히고 돈을 썼는데 그 일이 잘못 되어 그만 집이 남의 손으로 넘어간 것이었다. 선생은 미리 그 사실을 알고 낙산(駱山)에 관사(官舍)를 얻어 놓았으면서도 부인한테는 비밀로 했다는 것이었다. 나중에야 알고 나서 분하기도 하여, 그럴 수 있느냐고, 그 친구 찾아 말이라도 해야겠다 하니, 가지 말라 만류 하시기를 그 집 가 봐야 보태 줄 형편일 것이니 아예 엄두를 내지 말라 하였다는 것이다. 그러고서

삼십 년간을 아무 말 없이 지낸 것인데, 상가에 매일같이 앉아 있던 분이 바로 그 친구였다는 것이었다.

낙산 관사 시절에 웃지 못할 사건이 또 하나 있었다. 관사란 것이 요즘과 달라서 한 집에 여러 가구가 살았다 한다. 연탄도 넣고 여러 잡스러운 물건들을 넣고 같이 쓰는 공동 창고가 있었는데, 하루는 누군가 창고 문에 자물쇠를 달아 놔서 다른 이들이 출입을 못 하게 되었다. 그때 선생이 더 큰 자물쇠를 사 오라 해서 이미 있는 자물쇠에다 나란히 더 큰 것을 달아 놓았다. 그러니 이제는 그 먼저 단 집마저도 못 쓰게 된 것이었다. 앞서 선생은 농담을 진담처럼 하고 진담을 농담처럼 한다는 말을 하였는데, 이 자물쇠 사건이 바로 그와 연관되는 일이 아닐까 싶다. 내가 무슨 풀기 어려운 문제를 당할 때마다 그 얘기가 떠오르는데, 병서(兵書)에 안 싸우고 이기는 것이 최상의 전법이라 한 말 그대로인 것 같다. 어려울 때 그것을 풀어 넘기는, 상상을 넘는 어떤 기지가 있었다. 작품만 천재적일 뿐 아니라 사소한 생활에서 범상치 않은 점을 목격하면서 쾌(快)하기도 하고 놀란 일이 한두 번이 아니었다.

어떤 날 장난말처럼 하시는 말씀이, 우리나라에서 자기가

대단한 부자라는 것이다 자신의 작품을 한 점 당 일억씩 쳐서 백 점을 계산하면 백억의 부자가 아닌가 하는 것이었다. 작품을 아무도 사 가는 사람이 없었던 칠십년대의 일이었다. 빈말이지만 궁색 떨고 앉아 있는 것보다 얼마나 넉넉한 자세인가. 옆에서 듣는 나도 덩달아 부자가 된 듯 넉넉하였다. 선생의 작품이 지금 한 점에 얼마 하는지 알 수는 없지만 언젠가는 일억이 되는 날이 올 것인데, 그 말씀 속에는 반쯤은 진담이 있었다고 나는 믿는다. 농담이 정말로 재미있으려면 그 속에 반이 넘는 진담이 있어야 한다. 아니, 진담을 진담으로 할 수가 없어서 농담으로 하는 것이다.

선생께서 정년퇴직을 앞두고 여러 가지로 의논하는 과정에서 연금을 어떻게 처리하느냐 하는 문제가 대두되었다. 미술대학 조소과 사무실에서였다. 김세중, 최의순, 최만린(崔滿麟), 그리고 나, 이렇게 조소과 교수회의 아닌 교수회의였다. 어떤 방법이 보다 좋은 것인지 아무도 자신 있는 말을 할 수가 없는 형편이었다. 왜냐하면 그때까지 퇴직했던 분도 없었고, 또 사실 연금이란 말 자체가 생소한 것이었다. 전액을 현금으로 찾는 방법, 전액을 연금 공단에 두고 매달 월급같이 받아 쓰는 방법, 또 한 가지는 두 방법을 반씩 하는

방법 등에 대해서 아무리 얘기를 해도 어떤 게 보다 좋을지 결말이 나질 않는 것이었다. 대체로 분위기는 일시불로 다 찾으면 결국엔 다 없어지고 만다는 것인데, 누구도 확언은 할 수 없는 것이었다.

그런 분위기를 전달하려 내가 삼선동 댁을 방문하였다. 그날은 그 일 때문에 간 것이고 선생 댁에서도 그 일로 온 줄 알고 있었다. 나는 선생님 장수하실 테니까 돈으로 찾을 생각은 하지 않는 게 좋겠다고 하였다. 가족들이 모두 쉽게 납득하고 받아들였다. 그리하여 퇴직 후 매달 연금 받는 생활이 되었던 것이다. 그런데 퇴직 삼 년이 채 안 된 시기에 돌아가셨으니, 나는 두고두고 그때 일이 마음에 걸리는 것이었다. 다행인 것은 사모님께서 지금도 나를 만나면 그때 그러기를 잘했다고 고마워한다는 것이다. 안 그랬으면 자식들한테 얻어만 쓸 터인데 매달 용돈이 나와서 마음 편히 잘 쓰고 있다는 말씀이다. 그런 말 들을 때면 나도 덩달아 좋고, 어떤 때 생각해 보면 한편 마음에 걸리는 그런 어정쩡함이 있다.

교육자로서의 한 단면

학생들은 교실에서 이른바 작품이란 것을 하고 싶어했다. 교실에서는 인체를 만들고 조형(造形)의 기본적인 것만을 하다 보니까 답답해서 어디론가 뛰쳐나가고 싶은 것이었다. 바깥 미술계를 돌아보아도 근사하게 보이고 잡지책에서 보면 더더욱 기발한 형태들이 많이 보이는데, 학교에서의 작업이 고루하게 느껴져서 멋있는 것을 만들고 싶은 것이다. 젊은 학생들 입장에서는 있을 수 있는 일이었다. 그것을 교육의 현장에서는 방임만 할 수 없고, 그래서 학생과 교수 사이에 자주 갈등이 생겼다. 그때 김종영 선생이 확실하게 그 점을 정리한 말씀이 있었다. 교실은 작품 하는 데가 아니고 기초연구를 하는 장소라는 것이다. 그것을 육군사관학교에 비유하였다. 장차 훌륭한 장교가 될 수 있게 훈련을 하는 곳이라 하였다. 장교로서 장차 나라에 쓰일 재목이 돼야 하니 사 년간 확실하게 훈련받아야 한다는 말씀이었다. 난데없이 육군사관학교라니. 그러나 그보다 적절한 말을 찾기도 어려운 일이었다. 그래서 나도 그런 문제에 부딪히면 곧잘 그 말씀을 인용해서 위기를 모면하였다.

신입생이 들어오면 학과의 교수들과 생면하는 자리가 마련된다. 조소과는 학생이 얼마이고 등 간단한 소개를 하고 김종영 선생께 한 말씀 부탁을 했다. 당시는 남녀 학생을 반반씩 뽑았다. 하지만 모아 놓고 보면 여학생이 더 많게 보이는 수가 있다. 그래서 그랬는지 선생은 그날 여학생들을 향해서 말씀이 시작되었다. "공부 열심히 하면 예뻐진다." 학생들은 웃고 또 그러려니 하고 듣고 있었다. 세월이 가면서 그 말씀이 내 머릿속에서 자꾸만 커 갔다. 공부 열심히 하면 예뻐진다. 훌륭한 사람들은 모두 공부를 열심히 한 사람들인데 모두가 좋은 얼굴을 하고 있는 것이다. 예술가고 학자고 성직자고 간에 열심히 일한 사람들은 확실히 얼굴이 달라져 있는 것이다. 예쁜 얼굴, 좋은 얼굴을 만들려면 공부 열심히 하면 되는 것이다. 얼마나 간단한 일인가. 테레사 수녀의 얼굴을 가까이 보라. 얼마나 아름다운가. 그냥 '대학에 들어왔으니 공부를 열심히 해라' 했으면 상식적인 말이 되는 것인데, 거기에 예뻐진다는 말을 보태면 생명을 얻는다. 살아 있는 말이 되고 활기찬 장소가 되는 것이었다.

김종영 선생은 만년으로 갈수록 풍채가 좋아졌다. 정년으로 퇴직하실 그때쯤에 특히 좋았던 것 같다. 학교에 나오시

면 언제나 얼굴이 좋으셨다. "학생들을 만나면 삼삼하지?" 하고 웃으셨다. 나는 그 말씀이 무슨 뜻인지 지금도 모르고 있다. 장욱진(張旭鎭) 선생이 술만 취하면 "나는 심플하다"고 절규하듯이 말한 시절이 있었다. 경우는 다르지만 무언가 똑같은 점이 있다고 생각된다. 그런데 듣는 학생들이 그 뜻을 알 까닭이 없는 노릇이다. 그렇지만 무언가 뿌듯한 기쁨을 전달받는 것이다. 삼삼하지? 그 밖에 그 뒷말이 없는데, 듣는 사람은 거기에서 이상한 힘을 얻는 것이다. 내친 김에 국어사전을 찾아보니 음식 맛을 표현하는 단어였다. '맛이 삼삼하다' 면 결국 맛이 괜찮다는 뜻이다. '형태가 맛이 갔다' 하면 생기가 없다는 것이고, 사람도 '저 사람 좀 맛이 갔지?' 하면 좋지 않다는 얘기가 된다. 장욱진 선생은 술상에 앉으면 노상 "간이 맞냐?" 하셨다. 삼삼하냐 하는 뜻은 일하는 사람의 마음의 컨디션인지도 모른다. 그 말 속에는 사랑이 담겨 있었다. 아무튼 천구백팔십년을 전후해서(퇴직 전후) 노교수와 젊은 학생 간에 있었던 정담의 한 토막이었다.

학교라는 현장에는 일학년부터 사학년까지 학생이 있고 또 대학원 학생이 있다. 입학해서 첫 학기에 몇몇 우수한 학

생이 돋보인다. 그런데 다음 학기에 바뀌는 수가 있다. 처음에 좋은 학생이 끝까지 좋은 경우는 별로 보지를 못하였다. 학생들이 하는 일에 대해서 '좋다' '더 좋다' '좀 모자라다' 이렇게 말할 수 있다. 그런데 내가 김종영 선생한테서 한 가지 중요한 것을 배웠다. 학생들이 일하는 것을 보는 견해인데, '좋다' '안 좋다'만 있는 게 아니고 '맞다' '틀리다'가 있다는 것이다. 교육의 현장에서는 '옳다' '그르다' '맞다' '틀리다'가 있다는 말씀이다. 그래야 맞았으면 맞다고 인정하고 틀렸으면 고쳐 주어야 된다는 것이다. 매우 민감한 사항인데, 이것이야말로 용서할 수도 없고 묵과할 수도 없고 엄격해야 될 일이다. 그렇지만 교수와 학생 간에 기술적인 대화가 필요하다. 김종영 선생은 그런 점에서 엄격했다. 얼굴을 보면 서로 알아들었다. 말로 하는 게 있고 말로 하지 않는 말이 있다. 오묘한 일이 벌어진다는 것이다. 김종영 선생은 그런 점에서 매우 능란한 교육적 기술이 있었다.

천구백팔십년은 다사다난한 해였다. 특히 김종영 선생한테는 더욱 그러했다. 겨울에는 큰 화집을 만드느라 두 달간을 꼬박 힘드셨고, 봄에는 덕수궁 현대미술관에서 대회고전이 열렸고, 학생들은 연일 데모를 한다 법석이고, 관악산 교

정에는 최루탄이 안 터지는 날이 없었다. 칠월에는 탑골공원 삼일독립선언기념탑 철거사건으로 난리를 겪었고, 그런 중에 팔월 말에는 평생을 몸담았던 학교를 정년으로 떠나야만 했다. 그랬던 그 해 오월, 지금 생각하면 그날이 이른바 '민주화의 봄'의 마지막 날이었다. 오월 십칠일이 아니었을까 싶다. 교문 앞을 경찰들이 철통같이 에워싸고 있었는데 그날따라 어디론가 다 빠져나갔다. 서울시내 전 대학 문 앞이 다 그랬지 않았나 싶다. 전체 대학생들이 서울역 광장으로 모인다 했다. 그날 오후였다. 김종영 선생께서 서울역에 가 보자 하셨다. 최의순 선생과 나 이렇게 셋이서 버스를 타고 서울역 쪽으로 가는 중이었다. 한강을 건너면서 길이 막히기 시작했다. 버스는 방향을 바꾸어 남산터널을 향해서 열심히 가고 있었다. 그야말로 비상사태였다. 터널을 지나서 승객들이 모두 하차해야 했다. 신세계 뒷길이 서울역으로 향하는 학생들로 꽉 메워졌던 것이다. 어디 학생들인지는 모르지만 서울역으로 서울역으로 물밀듯이 행진하고 있었다. 우리는 뒤따라가서 서울역 고가 위로 올라갔다. 해는 막 서산을 넘어갔다. 서울역 광장에는 십만 학생들이 모여 있었다. 여러 갈래의 큰 물살이 이상한 리듬을 만들고 있었

다. 어스름 어둠이 몰려왔다. 그 한가운데에는 서울대 버스
가 한 대 서 있었다. 나중에야 알게 된 일이지만 그곳이 학생
들의 작전 총 본부였던 것 같다. 어느 그룹인가가 노래를 불
렀다. 광장의 전체 학생들이 따라 불렀다.「아침이슬」이었
다. 몇 만 학생들이 부르는「아침이슬」, 그 노래는 정말 장관
이었다. 김종영 선생은 아무 말 없이 내려다보고 계셨다. 무
슨 생각을 하셨는지 나는 모른다. 나는 이렇게 말했다. "저
큰 힘을 누가 막나요." 세상이 곧 뒤집히는 줄 알았다. 남대
문 앞에서 계속 최루탄이 터지고 있었다. 버스가 군중 속으
로 돌진하는 것도 보았다. 그때 무슨 사고가 있었을 것이라
고 생각된다. 우리는 남대문 쪽으로 갔다. 그 광장 못 미쳐서
최루탄이 우리들 코앞에서 터진 것 같았다. 캄캄하니 눈을
뜰 수가 없었다. 아수라장이었다. 나는 정신없이 뒷골목으
로 뛰어갔다. 마침 어떤 아주머니가 바가지로 물을 주어서
얼굴을 씻었다. 정신을 차려 보니 최의순 선생도 없고 김종
영 선생도 보이질 않았다. 나는 한참을 찾다가 거기에서 사
람 찾는 것은 불가능하다는 것을 알고 혼자서 후퇴를 하였
다. 걸어서 아현동 고개까지 갔다. 이대 앞에 다행히 버스가
있었다. 집에 와서 밥상에 앉으니 아홉시였다. 텔레비전에

뉴스가 나오는데 신현확(申鉉碻) 국무총리의 담화였다. 그날 밤 열두시 계엄령이 내려졌다. 이른바 오일팔이 아니었던가. 나는 그날 그 역사의 현장을 내 눈으로 봐야겠다 싶은 욕심이 있었다. 그러나 김종영 선생은 학생들이 걱정스러워서 그곳에 가셨던 것이다.

추상秋霜 같은 눈썰미

현대미술관이 덕수궁에 자리하고 있을 때였다. 그 아래층에서 프랑스 인상파 미술전이라던가 하는 희귀한 전시회가 열리고 있었다. 희귀한 전시회란 뜻은 서양 그림 원화 보기가 어려웠던 시절에 호기심 많은 인상파 그림을 서울에 가져왔으니 하는 말이다. 실제 전시장에 가서 보았을 때 순전한 인상파 그림전은 아니고 그 주변 여러 화가들이 섞여 있었다. 아무튼 재미있는 전시회임은 틀림없었다. 조선일보사에서 주관한 일이었던 것으로 생각된다.

　김종영 선생께서 구경 가자 해서 따라 나섰다. 혼자 나서기가 어색한 탓이 아니었을까 싶다. 제자들의 전시회 말고는 어디고 가는 법이 없었기 때문이다. 이 그림, 저 그림들을 보면서 이 얘기, 저 얘기 심심찮게 말씀을 하였다. 뒤피(Raoul Dufy)의 그림 앞에서였다. 대단히 매력적으로 보였던 모양이다. 서양 그림이란 것은 입체감 나게 화면을 칠로 메우는 수법이다. 인상파에 와서 붓자국을 그대로 노출시키는 수법으로 되고, 뒷날에 뒤피라는 화가가 붓놀림의 흥취를 멋지게 살렸다. 중국 그림에서 한 붓으로 모든 것을 휘담

아 표현하는 것처럼, 그의 그림에서 동양적 기개를 볼 수 있었다. 김종영 선생은 그림 앞에 잠시 발길을 멈추고 여러 가지 말씀을 하였다. 이 그림 하나의 상태만 보지 말고 이렇게 되기까지의 배경을 읽어야 한다는 것이었다. 짧게만 보더라도 고전주의, 낭만주의, 사실주의 등 뒤피 이전의 이백 년을 보아야 한다는 것이었다. 그의 그림에서 서양 그림과 동양 (중국) 그림의 만남 같은 것을 느낄 수 있었다. 골법용필(骨法用筆), 기운생동(氣韻生動) 하는 중국의 화론이 뒤피에 와서 서양 역사에 실현되었다는 생각을 하였다. 선생께서 그렇게 구체적인 말씀으로 설명한 것은 아니었지만 아무튼 그 전시장에서 미술사를 읽는 방법에 대해서 실감나는 좋은 경험을 하였다.

어느 날 또 선생은 전시회를 보러 가자 하였다. 새가 한 마리 아주 예쁘게 그려져 있었다. 지나다가 툭 튀어나온 말씀인데 이 새는 '날지 못하는 새' 라 하였다. 지금은 비록 어느 가지에 앉아 있지만 한시라도 계기만 있다면 쏜살같이 날 수 있는 기세가 있어야 하는데 나무에 그냥 붙어 있는 새란 뜻으로 들렸다. 어느 날 또 전시회를 보러 가자 하였다. 두 개의 방에 큰 그림들이 걸려 있는 개인전이었는데 들어가자마

자 "카리카추어!"라 하였다. 혼잣말처럼 한 말씀이었지만 내가 듣고 있는 것을 의식하고 한 말씀이었다. 나는 지금도 그 뜻을 정확히 파악하지를 못하고 있다. '날지 못하는 새'와 '카리카추어'란 그 두 가지 말씀은 지독한 질책임에는 틀림이 없었다. 평가에 관한 것인데, 참으로 추상(秋霜) 같고 냉혹하였다. 나는 감히 되물을 수도 없었다. 모두가 선생이 환갑 나이를 지난 시절의 이야기이다.

한번은 「국전」이 개막되고 며칠이 지난 어떤 날이었다. 하루는 댁에서 학교로 전화를 하셔서 다짜고짜로 「국전」 봤냐 하시는데 이게 무슨 영문인가 벙벙하였다. 실은 바로 엊그제 나는 「국전」 관람을 하고 온 터였다. 얼핏 느낌이 있어서 "아직 안 가 봤는데요" 하였다. 그랬더니 오늘 두시에 덕수궁 마당에서 만나자 하였다. 점심을 대강 끝내고서 택시를 잡아타고 이십 분 전쯤엔 나가 있어야지 하고 나섰는데 어찌어찌 하다가 오 분 전에야 겨우 현장에 당도할 수 있었다. 가보니 선생은 먼저 와서 벤치에 턱 앉아 계시는 것이 아닌가. 죄송한 생각이 들었다.

이내 선생과 나는 일어서서 동관(東館)부터 입실을 하였다. 거기에 조각 전시실이 있기 때문이었다. 이 작품은 누구

의 것인데 특선이고, 이건 누구의 작품인데 입선이고 우리 졸업생들의 작품에 대해서 안내 설명을 하였다. 이 작품이 문교부 장관상이고… 그러다가 가운데 방으로 가서 "이 작품이 대통령상입니다" 하였다. 그랬더니 보시고서 나가자 하시는데, 조각도 덜 보았거니와 "저쪽 방에 동양화, 서양화가 있는데요" 해도 들은 체도 않으시고 이내 밖으로 나와 버렸다. 어디 앉을 데 없을까 하면서 두리번거리시기에 "벤치로 가시죠" 하였다. 그랬더니 사람들 눈에 띈다 하여 뒤편으로 갔다. 후미진 데에 마침 벤치가 하나 있었다. 그리하여 이야기가 시작되었다. 「국전」이야기로부터 시작해서 세상 이야기, 정치, 문화, 예술에 이르기까지 온갖 관심사가 다 거론된 것 같았다. 두시에 만나서 해질 무렵이 되었으니 네 시간은 족히 되었을 것인데 별의별 이야기, 좌우간 할 얘기를 안 빼놓고 실컷 한 것 같았다.

　나는 여기에서 그 이야기를 하고자 하는 것이 아니다. 선생께서 대단히 화가 나신 것이었다. 심사에 관한 일이었다. 나는 그 해 심사에 참여하지 않아서 아무것도 아는 게 없었다. 선생은 그때 운영위원이었다. 운영위원은 분과별로 한 명이었는데, 당시에는 사 년씩 했고 운영위원이 심사위원을

추천하는 것이었다. 항간에 김종영 선생은 그런 데 나가서 제자들한테 별 마음도 안 쓴다는 소문이 있으나, 내가 이 사건을 지금 적고 있는 뜻인즉 선생이 그렇지 않았음을 확실하게 보았다는 것을 말하고 싶은 것이다. 어느 스승이 자기의 제자들에 대해서 등한하겠는가. 그것은 어림도 없는 일이었다. 나는 그날 너무나도 실감나게 선생의 내면을 읽을 수 있었다.

그날 해가 저물어서 우리는 자리에서 일어났다. 저녁 때가 되었는데 내 주머니에는 오천 원 권 한 장밖에 없었다. 덕수궁 뒤편에서 마당까지 나오는데 그때 마음 졸인 것을 생각하면 지금도 아찔하다. 정문 삼십 미터쯤 앞에 다가왔다. 그 순간 선생께서 저녁 먹고 가자 하였다. 나는 이제 살았구나 하고 한숨이 절로 나왔다. 당신께서 저녁 먹자 하였으니 당신이 저녁값을 낼 것이기 때문이었다. 여러 군데 밥집을 둘러보았으나 마땅한 데를 찾을 수가 없었는데, 지나다 보니 화환이 길게 늘어서 있는 중국집이 있었다. 신장개업인데 괜찮을 것 같아서 좌정하였다. 안주도 시키고 맥주 세 병을 내놓았는데, 선생은 한 컵, 두 컵 드시고 내가 다 마셨다. 김종영 선생의 술을 얻어 마신 사람이 나 말고 또 누가 있을까.

미안하기는 했지만 그래서 더욱 잊히지 않는가 부다. 계산을 하러 카운터에 같이 따라갔더니 안주머니에서 빳빳한 지폐를 한 다발 척 꺼내셨는데 지금도 그 장면이 눈에 선하다. 평소에 준비를 그렇게 하고 다니는지 그날처럼 특별 외출 시에 그렇게 준비하는 것인지는 모르되, 아무튼 보기에 멋진 풍경이었다.

우문愚問에 현답賢答

나는 미술대학을 졸업하고 곧바로 고향에 내려갔다. 십 년 가까이 중등 교사 생활을 하다가 이화대학 교수가 되어 서울에 다시 올라왔다. 천구백육십칠년의 일이었다. 시골 생활과 서울 생활은 그 동안 많은 격차가 생겨 있었다. 교통수단 하며 도시환경 하며 그 변화의 양과 질이 참으로 엄청난 것이었다. 따라서 사람들의 생활 양식과 사고의 형태가 말로다 할 수 없을 만큼 이질성이 크게 벌어져서 서울은 마치 딴 나라처럼 생경스러웠다. 나는 적응하기가 어려웠다. 여러 가지로 갈등이 생겼다. 그러다가 신경쇠약으로까지 발전하였다. 도시의 생활이란 것이 매사 못마땅한 것인데, 나의 자세가 잘못된 것이 아니라 세상이 모두 잘못된 것으로 비쳐지는 것이었다. 나는 완고한 원칙주의자이고 그런 눈으로 볼 때 세상은 형편없이 문란한 것이었다. 내 힘으로는 어찌할 수가 없는, 그리하여 마침내 내가 견딜 수 없어 무너질 수밖에 없는 위험 지경에 처하게 된 것이었다. 육십년대 후반의 일이었다.

그러던 어느 날 아침 문득 김종영 선생이 생각났다. 저분

을 만나면 무언가 풀리지 않을까 하는 기대 심리의 작용이었는데, 왜냐하면 약물 치료가 별 효과도 없었던데다 그 잠 못자는 병이란 것이 여간 힘든 게 아니었던 것이다. 당해 본 사람이면 누구든지 얼른 알아볼 일이다. 술이 약인데, 부작용이 생겨서 한동안 그것마저 입에 대지 못하던 때였다. 김종영 선생을 만나야겠다고 생각했다. 그런데 어쩐지 혼자 가기가 어색한 생각이 들어서 당시 가까이 살고 있는 후배 조각가 고영수(高永壽)를 불러 동행을 부탁하였다.

우리는 예의 삼선동 댁의 마루에 올라앉게 되었다. 방문을 열고 나오시는 선생을 뵙자마자 나는 머리를 긁적거리면서 "머리가 아파서 왔습니다" 하고 멋쩍게 웃었다. 그것이 인사였다. 앉자 해서 우리는 마침내 좌정하였다. 거두절미하고 '자유'에 대해서 말씀이 되었는데 한 시간가량을 시종일관하였다.

가정을 경영하면서도 가정으로부터의 자유, 사회를 살아가면서도 사회로부터의 자유, 직장을 생활하면서도 직장으로부터의 자유…. 어떤 책에서도 볼 수 없었던 희한한 말씀이기도 하였거니와, 김종영 선생 특유의 조용한 어조였지만 내게는 어찌나 힘찬 기세로 들려오던지 시간 가는 줄도 몰랐

다. 그야말로 나는 황홀한 지경에 빠져 있었다. 말씀하시는 선생도 매우 신나게 열변이 된 것인데, 동작은 없었지만 그 신선한 열정이 지금도 내 가슴을 치고 들어오는 것만 같다. 자유 이야기로 시종하였다.

한참 듣고 있다 보니 어쩐지 머리가 시원해지는 듯싶었다. 한길에 나오면서 나는 고영수에게 술 한 잔 먹어 보고 싶다고 하였다. 고영수는 집에 마침 정종이 한 병 있다 하였다. 대낮인데 둘이서 한 병 술을 다 해치웠다. 그런데 이상하게도 몸이 멀쩡하였다. 부작용이 생기지 않았다. 한잔 술에도 온몸이 화끈거리고 여러 징조가 있었는데 말끔히 없어진 것이었다. 지금 생각해도 그게 무슨 현상인지 알 수가 없다. 아무튼 그후로 나는 술도 먹을 수 있어 좋았고 가슴도 후련하여 날아갈 듯 몸도 가벼워져서, 말 그대로 많이 자유스럽게 되었다. 선생께서 말씀하신 자유에 대한 한 시간 열변으로 하여 내 병이 반쯤은 치유가 된 것이었다.

칠십년대 후반 들어서면서 서울대학교가 관악산으로 이사를 하였다. 내가 학교에 다니던 오십년대는 미술대학이 동숭동(東崇洞)에 법과대학과 나란히 있었다. 그 뒤 언젠가 건너편 수의과 대학 자리인 연건동(蓮建洞)으로 이사를 하

였고, 그 뒷날 일시 태릉(泰陵)에서 피난살이를 하다가 급기야 지금의 자리로 정착을 하였다. 그때 이후 김종영 선생은 이미 회갑도 넘기신 데다 학장 보직도 끝났고, 학과 사무실은 후진들 손에 맡겨져 있어서 매우 편한 입장이 되어 있었다. 일 주일에 두 번 나오시도록 시간표를 짜 놓고 일체의 부담으로부터 자유롭게 하였다. 인사에 관한 문제라든지 학과에 매우 중요한 사안이 있으면 모를까, 행정적인 것 등 웬만한 것에 대해서는 상관이 안 되도록 제자들이 특별한 배려를 하고 있었다. 그래서 학과 사무실에 들어오시면 으레 농담부터 시작하는 것이 상례였다. 왜냐하면 교육이라든지 무슨 학교 이야기가 되면 공연한 긴장이 생겨서 서로 어색하고 불편한 일이 되기 때문이었다.

선생께서 나오시는 시각쯤에 나는 사무실에서 미리 대기하고 있었는데, 볼일도 없으면서 그냥 기다려지는 것이었다. 하루는 앉자마자 하시는 말씀이 "쓸데없는 일을 하는 사람이 중요하다" 하였다. 그런 이야기가 나올 만한 전후 사정이 있었는지에 대해서는 다 잊어버렸고, 또 옆에 누군가 친구가 있었겠지만 생각나질 않는다. 쓸데 있는 일만 골라서 하기에도 시간이 모자라는데 어찌하여 반대로 말씀을 하시

는가, 두고두고 생각해 보니 참으로 의미심장한 말씀이었다. 쓰일 데가 없는 일이란 무엇인가. 사실 그림이라는 것이 없다 해도 사람 사는 데 하등 지장이 없는 것이 아닌가. 학문이라는 것도 쓰임새가 금방 있는 것도 있지만, 이른바 철학이라는 것 등은 당장 어디에 쓰임새가 있는 것은 아니다. 사람들은 쓰일 데가 있어서, 또 신변에 이로움이 생겨야 움직이게 되어 있다. 공리적인 데로부터의 해방을 의미하였는지도 모른다. 예술이라는 것은 공리와 명리를 추구하는 것이 아니다. 거기에서 멀리 떠날수록 진정한 예술의 길이 열린다. 풀자면 끝도 없는 이야기가 될 것 같았다.

하루는 내가 어떤 문제를 빗대어 정식으로 거론을 한 일이 있었다. 선배와 후배, 스승과 제자 간에 간간이 일어날 수 있는 문제였다. 그 무렵 어떤 선배가 어떤 후배를 나무랐다는데 그 정도가 좀 과했다는 말을 듣고 있었다. 즉석에서 나온 김종영 선생의 답변인즉 이러하였다.

"자기한테 관대한 사람은 남한테 가혹하고, 자기한테 가혹한 사람은 남한테 관대하다."

마치 미리 준비나 하고 있었던 것처럼 튀어나온 말씀인데, 꼭 『명심보감(明心寶鑑)』 같은 데 있음직한 구절같이 들

렸다. 자기를 소홀히 단속하는 사람이 남한테는 엄격할 수 있다는 말이었다. 내가 어려운 생활을 해 보면 남의 어려운 정도를 잘 알 수가 있다. 내가 절제를 안 했으면 남의 어려운 정도를 알 수 없으니, 그런 상식을 가지고서 어린 사람들을 대해야 하는 것인데, 그래도 그렇게 호되게 나무랄 줄은 미처 생각지 못하였다. 특히나 교육자로서는 명심하고 귀감해야 될 일로 생각되었다.

선생은 가끔 그렇게 명쾌한 말씀을 잘하였다. "자기한테 관대한 사람은 남한테 가혹하고, 자기한테 가혹한 사람은 남한테 관대하다." 어느덧 스무 해쯤 흐른 옛일인데도 가끔가끔 생각이 나곤 하여 나 자신에 대한 성찰의 기회로 삼고 음미하고 있다.

내게 그림 스승 몇 분이 있었는데 이동훈(李東勳), 장욱진, 김종영 이렇게 세 분이었다. 이동훈 선생은 오십에 술담배를 딱 끊고 "나 이제 반쯤 신선이다" 하며 자랑하였다. 장욱진 선생은 소문난 술꾼이었고, 김종영 선생은 술하고는 연이 없는 분이었다. 그 시절 어른들이 다 그랬는지는 모르되, 이분들이 흥겨워 노래하는 것을 본 일이 없었다. 이동훈 선생은 고물 같은 플루트를 하나 갖고 있었다. 한잔 드시고

제자들 앞에서 곧잘 뽐내셨는데, 꼭 유행가 「황성옛터」였다. 장욱진 선생은 "나비야"를 한 번쯤 하고 놀란 듯이 잘랐는데 두 번 하면 상당히 분위기를 맞춘 날이고 "이리 날아오너라"까지 나가면 그런 날은 박수갈채였다. 김종영 선생은 "찌르릉"이었다. 옛날에는 졸업생 환송회라든지 신입생 환영 모임 같은 것이 있었다. 선생님 한 곡조 하시라고 부추기면 일어서서 장욱진의 "나비야"처럼 "찌르릉"을 한 번 아니면 두 번쯤 하다가 도중하차를 하는 것이 상례였다. 한번은 주석을 달았는데 이런 말씀이었다.

젊은 시절에는 잘했는데, 노래가 모두 형태 속으로 녹아들어가서 지금은 다 없어졌다는 것이었다. 사실 나도 지금 생각해 보면 노래뿐만 아니라 모든 것, 사는 주변의 이러저러한 문제들이 녹아서 어디론가 스며 없어진 것을 느낀다. 김종영 선생의 "찌르릉" 노래를 육십년대의 학생들까지 들었는지는 모를 일이다. 그러나 선생은 음악을 매우 좋아했으리라고 나는 생각한다. 특히 서구 고전시대의 것을 환하게 조망했을 것으로 믿는다. 음악적인 선율과 템포가 선생의 형태 속에 민감하게 살아 있어서 금방이라도 소리로 터져 나올 듯싶다. 마치 그 볼륨 안에 음률이 대기하고 있는 듯,

음악적인 노래조차도 녹아서 형태가 되었다는 말씀인데, 예술가에세 영태란 것은 전심전력 오직 그것뿐이란 뜻이 아닐까 싶었다. 미켈란젤로가 했다는 "나의 모든 것이 정 끝머리에 있다"라는 말의 뜻이 그런 것이 아닐까도 싶었다. 어떤 곤충이 알을 낳는데 그 알에서 나오는 새끼들이 어미 몸을 다 먹고 자라는 형국을 보았다. 정말 숙연한 생각이 들었다. 창작의 세계가 그럴진대, 선생의 그때 그 말씀이 결코 우스갯소리가 아니라고 생각되었다.

　김종영 선생은 사석에서나 공석에서나 원래 별 말씀이 없는 분이셨다. 사석이랄 것도 별로 없었거니와, 공적인 자리에 나가 앉아 있는 일도 흔치 않았다. 다른 대학에 강의 나간 일이 한 번도 없었고, 학교하고 집뿐인 생활이었다. 제자들 성화에 결혼식 주례를 서는 일이 간혹 있었는데, 말씀씨가 없어서인지 늘 보면 하객들이 축사 말씀을 들으려 하는 것 같지도 않았다. 나부터가 그랬다. 그런데 하루는 무심코 귀를 기울였더니 "수도꼭지를 틀면 행복이란 물이 콸콸 나온다" 그러시기에 정신이 번쩍 난 일이 있었다. 유향숙(兪香淑)의 결혼식 때가 아니었을까 싶다. 그렇게 잘 살라는 말씀이었겠지만, 선생의 그 무렵 작품이 행복이란 모습을 하고

그렇게 콸콸 솟아나고 있었는지도 모른다. 망치를 들고 한 번 치면 행복이란 형태가 쑥쑥 빠져 나온다면 얼마나 좋겠는가. 전차가 앞뒤가 없는 것을 빗대어 "앞스트랙이냐 뒤스트랙이냐" 하며 너도 모르고 나도 모르는 일을 하고 있는 사람들을 질책하였다. 또 미국 사람들이 씹다 버린 껌을 주워서 되씹는다는 말로 무반성한 모방을 나무라기도 하였다. 말씀이 없으신 반면에 가끔 그렇게 독한 표현으로 제자들을 놀래는 일이 있었다.

학장직을 마친 뒤 얼마 후에 현대공간회 회원들이 소위 축하 인사 차 삼선동 댁을 예방한 일이 있었다. 뒷날에 들은 이야기인데 사모님께서 "저 사람들 내동 안 오더니 보직 마쳤다고 인사 오는 게 웬일인가" 그런 말씀을 하였다고 한다. 그때 선생께서 "그러니까 내 제자들이지!" 하셨다. 서로가 흐뭇한 일이었다. 관직에 있는 사람의 몸가짐에 관한 일인 것이다. 나도 옛날 「국전」이라는 등용문이 있을 때 심사를 더러 하는 수가 있었는데, 수시로 드나들던 술친구들, 후배들이 「국전」 앞두고 두 달 전부터 발을 딱 끊는 걸 보면서 '이게 다 스승의 덕이구나' 그런 생각을 하였다.

육십년대 새로운 물결이 물밀 듯이 들어올 무렵, 현대미

술이 무엇이며 어떻게 해야 할 것이냐 하는 데에 대단한 관심들을 가질 때였다. 현대미술 세미나라는 것을 하였는데 그런 중에 선생께서 단상에 서 있었다. 한 학생이 용감하게 일어서서 현대 조각가의 사명과 자세에 대해서 진지하게 물었던 모양이다. "한 손에 망치 들고 한 손에 정을 잡으면 된다" 하는 것이 답이었는데 답 치고는 너무도 김빠지게 싱거운 것이었지만 진리임에는 틀림이 없었다. 옛날 조각가와 오늘날의 조각가가 다른 점이 있다면 얼마만치나 되겠는가. 선생은 언젠가 개성에 대해서 말씀하는 중에, 온 세계의 인류가 종족마다 다른 건 사실이지만 사람과 사람 사이에 서로 다른 것이란 일 퍼센트에 불과하다 하였다. 어디에서 나온 말인지는 몰라도 또한 틀림이 없는 말씀이다.

미술대학이 연건동에 있을 시절의 이야기이다. 지금은 울산대 교수로 있는 제자 유형택(劉亨澤) 선생의 말이다. 입학시험을 보러 왔는데 교통사정이 문제가 생겨서 삼십 분이 더 늦었다는 것이었다. 높은 계단을 정신없이 뛰어 올랐다. 당시 미술대학은 계단을 올라가면 현관이 있었다. 현관에 나이든 교수가 딱 지켜 서서 마주쳤는데, 무슨 일이냐 해서 이만저만해서 늦었다 했더니 거두절미하고 "평생을 할 일인데

서두를 게 무어 있나!" 하더란 말이었다. 실기시간은 삼십 분 늦은 것까지는 봐주었는데 그 이상은 엄격히 통제하였다. 그 학생은 왠지 맥이 탁 풀리면서 미련 없이 돌아섰다는 것이다. 그리고 다음해 입학이 되었다. 평생을 할 일인데 서두를 것 없다 하신 이가 바로 김종영 선생이었다. 평생을 잊지 못할 귀감이라 하겠다.

절대의 탐구

천구백팔십년 현대미술관 전시회를 앞두고 도록을 만들 때 선생은 여섯 조목으로 된 작은 기록을 내놓고 책에 실으라 하였다.

'무한한 가치' 이것은 인간의 자각이다.

인생은 한정된 시간에 무한의 가치를 생활하는 것.

인생에 있어서 모든 가치는 사랑이 그 바탕이다.

예술은 사랑의 가공(加工).

예술은 한정된 공간에 무한의 질서를 설정하는 것.

예술의 목표는 통찰이다.

나누어 보면 인생에 대해서 두 가지, 사랑에 대해서 두 가지, 예술에 대해서 두 가지, 이렇게 두 조목씩으로, 인생과 예술과 사랑에 대해서 여섯 조목으로 요약하였다. 나는 극도로 요약된 인생 선언과도 같은 이 기록에 대해서 풀이를 해 보고 싶다는 생각을 늘 하고 있었다. 이 속에는 선생의 인생관, 예술관, 우주관 등 모든 것이 함축되어 있어 손대기가 매우 어려운 일이었다. 선생이 타계하시고 그 일 주기에 용

인(龍仁) 천주교 묘소에 우성 선생 조각비를 만들어 세웠는데 동문들이 중심이 된 제막 행사가 있었다. 그 비의 측면에 이 '인생·사랑·예술'을 새겼다. 서울 올라오는 차 안에서 김태관(金泰寬) 신부께 내가 묻기를 그 새겨놓은 글 속에 '예술은 사랑의 가공'이란 말이 있는데 쉬운 말 같기도 하고 어려운 말 같기도 하다 하였다. 그래서 "어찌 해석을 해야 될까요" 하고 물었다. 김 신부님은 잠시 생각하더니 글자 그대로 보면 되지 않겠느냐 하고 더 말씀이 없었다. 생각해 보니 작가에게 작품이란 자식과도 같은 것이어서, 말 그대로 작품은 사랑의 가공(加工)이라 볼 수 있는 것이었다.

나는 여기에 여섯 조목으로 나열된 순서를 다른 배열로 바꾸어 놓고 생각을 해 보고자 한다.

첫번째 대목
'무한한 가치' 이것은 인간의 자각(自覺)이다.
예술의 목표는 통찰(洞察)이다.

두번째 대목
인생은 한정된 시간에 무한의 가치를 생활하는 것.

예술은 한정된 공간에 무한의 질서를 설정하는 것.

세번째 대목
인생에 있어서 모든 가치는 사랑이 그 바탕이다.
예술은 사랑의 가공(加工).

첫번째 대목을 정리해 보면 '자각과 통찰'이고, 두번째 대목을 정리해 보면 '유한과 무한'이고, 세번째 대목을 정리해 보면 '사랑의 가치'이다.

정리해 보면 다음과 같다.
1. 자각과 통찰.
2. 유한에서 무한으로.
3. 모든 가치는 사랑이 바탕이다.

자각 · 무한
———————
사랑

자각과 통찰은 어떤 의미로는 한 가지로 볼 수 있지 않을까 싶다. 통찰 없이 자각이 있을 수 없다. 자각과 통찰은 묶

어서 하나로도 볼 수 있는 것이다. 두번째 대목에서 인생과 예술이라는 것은 시간성과 공간성에서 다를 뿐이지 무한에의 지향이란 점에서는 같다고 볼 수 있고, 그것은 사랑을 바탕으로 한다는 뜻이다. 다시 정리해 보자면 사랑을 공통 분모로 놓고 그 위에 인생과 예술을 생각하는 것인데 자각과 무한으로 함축된다.

　통찰이란 뜻도 그렇고 무한이라는 뜻도 그렇고, 초월 또는 자유라는 의미로 말을 바꿔 볼 수가 있겠는데, 시간성과 공간성을 모두 초월하는 것이라면 영원이라는 말이 어울릴 것 같다. 그렇게 볼 때 간단히 다시 정리를 해 보면 핵심은 '사랑과 영원'이 아닐까 싶다. 인생이라는 것, 예술이라는 것, 그 궁극의 목표는 자각을 통해서 무한을 생활하는 것이다. 그것은 사랑을 바탕으로 한다. 이것은 동서고금의 모든 성현(聖賢)들이 다 일관하게 말씀한 일인데, 선생께서는 진선미(眞善美) 일체사상 즉 고전적 철학에 그 바탕을 두고 있는 것이다. 선생께서 무한이라든지, 가치라든지, 통찰이라든지, 자각이라든지 하는 용어를 쓴 것은 어디까지나 이성을 철저하게 지키는 입장을 확실히 하고자 함이 아닐까 한다. 내가 '영원'이란 한마디로 그 모든 것을 흡수하려 한 것

은 다분히 종교적인 차원으로 비약할 수 있는 소지가 있는 것인데, 선생께서는 철저하게 이성적이고 너무나도 이성적으로 그 한계를 넘지 않으려 한 점을 이해할 수 있다. 자칫 허황된 세계로 향하는 불확실성을 경계함일 것이다. 예술과 철학과 종교와 이 어려운 경계를 한정된 시간, 한정된 공간으로 구분을 확실히 하고, 거기에 또 사랑이라는 분모를 최상의 가치로 정의하고 있다. 인생의 가치, 예술의 가치, 그 최상의 것은 사랑이고, 그것은 지상에서 영원을 관통할 때이다. 한마디로 요약을 해 보면 결국 '절대의 탐구'라는 말이 어울릴 것 같다.

자각, 무한의 가치, 통찰, 그리고 사랑, 이것은 인생의 궁극적 이상이라 할 것이다. 선생은 예술과 인생을 하나로 보는 것이고, 사랑을 바탕으로 하는 그것은 도인(道人)의 삶이라 할 것이다.

사랑을 바탕으로 놓고 인생과 예술을 설정하는 것인데, 김종영 선생의 도표에서는 어느 하나라도 분리 독립시킬 수도 없는, 그야말로 삼위일체(三位一體)의 형국으로, 그것을 영원한 곳에 향(向)을 놓고 있는 것이다. 다시 말하자면, 영원을 삭제하면 그 삼위일체란 의미가 없어진다는 말이다.

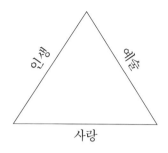

사랑은 영원한 것이고 영원이란 것은 좀 비약일지는 모르지만 곧 사랑이다.

공자께서 칠십을 넘기고서 제자들에게 일러 주기를, 오십에 천명을 알았고(五十而知天命), 칠십에는 마음 따라 생각없이 행한 바가 모두 법도에 어긋남이 없었다(七十而從心所欲 不踰矩)고 하였다. 그리하여 묻기를 내 가르침을 한마디로 어떻게 말할 수 있겠느냐 하였을 때, 증자(曾子)가 아뢰기를 "선생님의 평생 가르침은 '너와 나'를 하나로 '꿰뚫었음' 입니다" 하였다. 너와 나를 하나로 꿰뚫는다 하는 뜻은 곧 사랑이란 말인데, 칠십에 가서 그렇게 되었다는 것으로 풀이할 수 있는 일이 아닐까 싶다. 예수께서 "첫째도 사랑이요, 둘째도 사랑이요, 셋째도 사랑이라" 한 말씀과 똑같이 통하는 것이 아닐지 싶다. 불가(佛家) 경전에 견성(見性), 해탈(解脫)이라는 용어가 있는데 모두가 둘을 하나로 꿰뚫

음을 의미하는 것이다. 그러한 경지를 사는 것이 지고(至高)의 목표인 것만은 사실이나 현실계에서는 엄연히 둘은 분명한 것인고로, 인생과 예술 또한 둘이고 유한과 무한 또한 둘이고 현상계와 영원계가 또한 둘이며 너와 나가 둘인 것이다. 너와 나 또한 둘일진대, 그 모든 둘인 것들을 하나로 묶는 그것이 사랑이다.

선생께서 인생, 예술, 사랑 이렇게 세 가지 조항으로 나누어 생각한 것은 참으로 현실적이고 인간적이고 이성적인, 너무나도 이성적인 해석이라고 생각한다. 넓게 생각하고 깊게 생각하고 그리하여 세계 역사와 우주 자연과 생명의 실상을 꿰뚫어, 인생이나 예술이나 간에 그 목표를 무한한 곳에 두고 거기에 이르고자 하는 도정(道程)으로 보는 것이 옳다고 생각한 것이다. 그러므로 그 도정은 끝이 없다고 볼 수 있는 것이어서 예술에 종착역이 있을 리 없고, 그리하여 예술가의 앞길은 끝이 없고 그 끝없음을 보면서 죽는 것이다.

내가 여기에 적은 것은 '인생·예술·사랑' 거기에 대한 나의 단상일 뿐이지, 해석이라고 보면 안 될 일이란 것을 밝혀 두니 오해가 없기를 바란다.

반백 년을 기다렸던 눈물

정년퇴직을 전후한 그 몇 해가 김종영 선생에게는 최상의 시간이었다고 생각한다. 환갑 이후에 작업량도 많아졌거니와, 학생들을 만나면 "삼삼하지?" 하고 농을 걸었다. 그 삼삼하냐 하는 말씀이 무엇을 뜻하는지 아무도 묻는 사람이 없었지만, 듣는 학생이나 말씀하는 스승이나 모두가 기분 좋은 순간이 되는 것만은 확실하였다.

장욱진 선생은 한창 때 "나는 심플하다"라고 늘상 장난말처럼 하셨는데, 김종영 선생의 그 "삼삼하지?" 하는 말씀과 더불어 암시하는 분위기는 서로 비슷한 점이 있었다고 생각된다. 굳이 그 뜻을 풀어 보자면, 두 분 다 지금 그 내면의 상태가 대단히 좋다는 것으로 믿을 일이 아닐까 싶다. 사실 나의 지금 상태가 희한하게 좋은데, 그것을 저쪽에 전달하고 싶은 것인데, 설명으로 한다면 김새는 일이고, 알거나 말거나 선문답(禪問答)같이 되는 게 아는 사람한테는 더 좋은 방법인 것이다.

나도 한창 좋을 때 교실에 들어가서 한 말이 있었다. "내게 왜 손이 둘밖에 없는가. 다섯 개쯤 있어야 될 것인데!"

아무튼 선생께서는 칠십년대 후반으로부터 퇴직할 무렵 그 어느 시절까지 오육 년간 참으로 좋은 시간을 지냈다. 나는 그것을 몸으로 느낄 수가 있었다. 그 진하고 밝은 에너지에 끌려서 내가 그토록 열심히 따라다녔는지도 모른다.

　하루는 벨을 누르니 스승은 마당에 계셨다. 돌 작품을 연마하다가 이내 안경을 벗고 장갑을 벗고 예의 작업실이란 데에 있는 수도에서 손을 씻고서 손짓으로 들어가자는 표시를 하였다. 마루에 올라서자 방안으로 들어가자는 손짓을 하였다. 마주하여 나는 어색하게 앉아 있는데 부인께서 커피를 두 잔 내다 놓으셨다. 나는 선생 댁에 예물(禮物) 들고 가는 일이 한 번도 없었고, 인사하는 법도 없는 사람이고, 용건을 갖고 가는 일도 사실은 없었다. 용건이란 구실일 뿐인 것이었다. 그날은 이상하게도 거기까지 이르도록 서로간에 아무 말이 없었다. 선생께서 먼저 한 모금 드시면서 평상시처럼 말씀이 한마디 나왔는데 "신(神)과의 대화가 아닌가" 하였다. 나는 그 순간 너무나도 놀라서 그야말로 혼비백산하였다. 내가 대꾸를 할 수가 없었으니 그 한마디 말씀은 그것으로 끝나고 집에 돌아왔는데, 뒷이야기는 하나도 생각이 나질 않았다. 도대체 신과의 대화라니 무슨 이야기란 말인가.

나는 매일같이 그 생각으로 밤을 지새웠다. 천구백팔십일년 어느 날의 일이었다.

진선미가 하나라 할진대, 그 중 한 가지 진으로든 선으로든 미로든 깊은 경지에 가면 신의 세계에 접근한다고도 볼 수 있다. 이론상으로 그럴 일이었다. 나는 이론적으로, 사변적으로 늘 그런 생각을 하고 있었다. 예술이 예술의 경계를 넘어설 때, 어디까지나 하나의 가상이기는 하지만 예술이 예술의 경계를 넘을 수 있으면 좋겠다고 생각한다. 그런데 스승의 그때 말씀은 이론의 이야기가 아니라는 데에 내가 그토록 충격을 받은 것이었다. 내가 김종영 선생을 가까이 따른 지가 기십 년인데 그때까지 한 번도 사변적이고 이론적인 이야기를 한 일이 없었다. 단문단답이고 거두절미하였다. 그래도 그처럼 황당한 경우는 처음 있는 일이었다.

하루는 감 잡히는 바가 생겨서 대좌(對坐)를 한번 해야겠다고 크게 마음을 먹었다. 그 무렵 소식이 들려오기를 선생께 위중한 병이 생겼다는 것이었다. 가기가 자유롭지 못한 형편이 되었다. 날이 갈수록 막막한 소식만 전해졌다. 뒷날 나는 돌이켜 그 시절을 생각하면서 한 수 바둑을 놓쳤구나 한탄하였다. 실로 결정적인 큰 바둑을 놓쳐 버리고 만 셈이

었는데, 생사의 기로에 있는 분한테 예술을 이야기할 수가 없었던 것이었다. 병중에 선생은 일체의 문병객을 사절하였다.

혼비백산 놀랐던 그 사건 '신과의 대화가 아닌가!', 그것은 영원토록 풀 수 없는, 다시 말하자면 말로 할 일이 아니었다. 그것을 내가 말로 풀어 보려고 애를 썼으니 얼마나 어리석은 일이었던가. 그때 내가 '선생님, 신과의 대화라는 게 무엇입니까' 하고 물었더라면 그거야말로 참으로 말이 안 되는 어리석은 짓이었다. 그때 아무 말도 않고 가만히 있었던 게 얼마나 잘한 일인지, 그 일을 생각하면 끔찍하기까지 하다.

이제야 생각이지만, 신과의 대화는 신과 하는 것이지 다른 사람하고 하면 사람과의 대화가 아닌가. 그것은 오직 독대(獨對)만이 가능한 일이다. 그런 걸 생각하면 예술이라는 게 절대목표가 될 수는 없는 일인 성싶다. 경계를 넘을 때 광대한 자유와 만난다. 경계를 넘으면 예술이 없어지는 게 아닌지…. 그 사건은 그후로도 오래도록 나를 붙들고 있었다. 선생과의 마지막이 된 것이 섭섭해서 그럴 수도 있다. 말로 할 수 있는 게 있고 할 수 없는 게 있다. 우리 세상에는 말로

할 수 있는 것은 실로 조금이고, 정말로 하고 싶은 말은 말로 되는 것이 아닌가 보다. 나는 이제야 스승으로부터 그 말씀, 신과의 대화란 무엇인가 하는 문제에 대한 궁금증을 접었다. 그때 물을 수가 없었던 것을 감사하게 생각한다. 그것은 묻는 게 아니었다.

그 무렵 우리 집 인근 동네에 박갑성(朴甲成) 선생이 살고 계셨다. 박갑성 선생은 한강 쪽에 사시다가 홍은동(弘恩洞) 쪽으로 이사를 하셨는데 늘 찾아다니면서 즐겁게 지냈다. 박 선생은 약주를 즐겨 나와 맞먹는 실력이고, 분야도 철학이란 데가 돼서 또 다른 재미가 있었다. 김종영 선생하고는 장발 선생의 애제자들이고, 또 일본 유학 시절부터 서울대학교 미술대학 교수 시절까지 거의 일생을 같이 지내신 분이라서 남다른 데가 있었다. 김종영 선생의 병환이 심상치 않다는 말씀을 내가 전하게 되었는데, 그후로도 계속 상황 변화에 대해서 보고 말씀을 전했다. 김종영 선생의 병환으로 나는 박 선생 댁에 더 자주 들르게 되었다. 나는 박 선생의 마음을 너무도 잘 읽고 있었다.

하루는 삼선동 댁을 가 보자 하였다. 새로 지은 집에 와 계실 때인데 이층 방에서 오랜만에 두 분이 만난 것이었다. 나

는 너무도 긴장된 나머지 아무 소리도 않고 그저 방바닥만 내려다보고 있었다. 두 분이 무슨 말씀들을 나누는가 하는 것이 나는 매우 궁금하였다. 철학이 어떻고 우리 사회에 어디 철학이 있느냐는 둥 그런 이야기를 하였는데, 정작 병세에 대한 이야기는 없었던 걸로 기억된다. 두 분의 그날 만남은 참으로 깊은 의미가 있었지만 그걸 말로 나눌 일은 아닌 듯싶었다.

그 뒤로 나는 홍은동 박 선생 댁에 더 자주 들르게 되었는데, 선생께서는 저 친구를 그냥 놔두면 안 되겠다는 절실한 무엇이 있었다. 나는 중간에서 심부름을 하는 입장이 되었다. 박갑성 선생의 친구를 위한 정성을 나는 말로 다 표현할 길이 없다. 참으로 큰 노력을 하였는데, 지극정성이라는 말이 그런 뜻이 아닐까 싶다.

천구백팔십이년 어느 여름날이었다. 삼선동 댁에서 전화가 걸려 왔다. 김종영 선생께서 영세(領洗)를 받으시겠다는 말씀이었다. 나는 즉시 박갑성 선생께 전하였다. 조금 있다가 홍은동 박 선생께서 전화를 주셨는데 김태관 신부께 얘기했으니 뜸들일 것 없이 가자는 것이었다. 그날 저녁인지 다음날인지 기억은 흐릿한데 최 레지나 수녀한테 연락이 닿아

121

박갑성 선생, 김태관 신부, 최레지나 수녀, 그리고 나, 이렇게 넷이서 선생의 영세 의식에 참여하였다. 나중에 알게 된 일이지만, 선생께서 기력이 쇠진하여 운명을 받아들일 준비가 있었던지 누님의 권유에 두말없이 최 선생한테 연락하면 박 선생, 김태관 신부 쪽으로 연결이 될 것이란 말씀을 하였다는 것이었다. 나도 그때 그런 뜻으로 알아듣고 그렇게 되도록 생각했던 바였다. 어쩌면 그것도 섭리라 해야 할 일이었는지도 모른다.

퇴계로 쪽에서 가까운 어떤 한방병원에서 선생의 영세 의식이 시작되었다. 최레지나 수녀가 성경 봉독(奉讀)을 맡았는데, 주인집 담장 바깥에서 빈둥빈둥 서성이다가 맨 나중에 불려들어 간다는 대목이었던 것 같다. 김태관 신부께서 미리 찾아 가지고 표시가 된 부분이었다. 세례명을 프란치스코라 하고 또 대건(大建)을 하나 더 붙였다. 예절이 끝났다. 선생께서는 똑바로 앉아 실로 오십 년 만이라 하시면서 잃어버린 양 한 마리를 위해서 이렇게 도와준 일에 감사한다는 말을 잊지 않았다. 그 순간 큰 눈물을 흘렸는데, 그야말로 얼굴 전체가 눈물바다가 되었다 할 만큼 대단한 사건이었다. 나는 지금 그 눈물이 무엇인지 잘 알 수 있게 되었지만,

그 자리에서는 다들 당황스런 표정이었다. 선생께서 그걸 아시고 이렇게 말씀하였다.

"지금 이 눈물은 내 인생이 서글퍼서가 아니라 기쁨의 눈물입니다."

병세가 호전될 기미가 보이지 않아 선생은 삼선동 댁으로 도로 들어갔다. 그 뒤로 김 신부, 박 선생 등과 함께 그 댁 이층 방에서 몇 번인가 미사를 올렸다. 우리는 앞방에 있었는데 김 신부만이 성체(聖體)를 모시고 병실 안으로 들어갔다 나오시곤 하였다. 이제 김태관 신부도 저세상 가신 지 여러 해가 되었으니, 그때 일을 생각하면 참으로 꿈만 같다. 친구를 앞서 보내는 두 분의 마음씀과 스승을 보내는 나의 마음은 서로 같지는 않았을 것이나, 나는 많은 것을 배웠다.

마지막 날이 되어 가는 듯싶었다. 삼선동 사모님께서 오라는 기별이었다. 예의 앞방에 가서 머뭇거리고 있는데 손으로 들어와서 마지막 인사를 하라는 표시를 하였다. 선생은 반쯤 누워 계셨는데, 눈은 예전처럼 빛나고 있었지만 매우 지친 표정이었다. 나는 큰마음으로 나의 존경하는 스승께 마지막 인사를 하였다. 다음 날엔가 김종영 선생께서 운명하셨다는 소식이 전해 왔다.

최만린 선생과 나는 며칠간 매우 바쁜 나날을 보내야 했다. 박갑성 선생도 연일 아침부터 밤까지 상가를 지키고 있었다. 최의순 선생은 당시 로마에 교환교수로 나가 있어서, 세 최씨가 다 있어야 하는 건데 하면서 아쉬워했다.

장례 미사는 돈암동성당(敦岩洞聖堂)에서 치러졌다. 김태관 신부와 당시 돈암동성당 주임 황 신부와 공동 집전이었다. 김태관 신부의 명강론이 있었고『서울신문』에 게재된 박갑성 선생의 조사(弔詞)를 최만린 선생이 낭독하였다. 눈이 쌓여 그날따라 기온은 매우 찼다. 용인 천주교 묘지에 안장되었다.

우리가 탄 버스는 시청 근처에 와서 친구들을 모두 내려주었다. 그날 대전(大田)에서 도예가 이종수(李鍾秀) 선생이 왔다. 그와 나는 택시를 잡아타고 홍은동 박 선생 댁으로 갔다. 동네 어귀에서 맥주를 한 다발 사들고 갔다. 박갑성 선생은 매우 반가운 표정이었다. 우리는 말을 안 해도 되는 많은 이야기를 하였다. 김종영 선생을 향한 지난 일 년여의 숨막히는 곡절의 시간이 마음 가득히 쌓여 있는 것이었다. 어찌 생각하면 홀가분한 시간이기도 하였다.

"빨리 가는 길이 있었는데 그 양반이 나한테 안 가르쳐 주

었습니다."

"빨리 가는 길이 어데 있겠는가. 돌 데를 다 돌아야지."

둘이서 그날 주고받은 말이었다. 그날 밤 이종수 선생은 나와 함께 우리 집 안방에서 잤다. 아침에 눈을 떠 보니 이 선생은 아직 자고 있었다. 어제 일들을 생각하는 중에 스승을 찬 땅에 다 묻고 모두 떠나 온 생각을 하니 마음이 편치 않았다. 그 순간이었다. 나의 가슴 안으로 스승께서 뿌듯하게 차 들어오는 것을 느꼈다. 정말 기막힌 순간이었다. 가슴을 열고 콱 들어왔다. 자고 있는 이종수 선생을 흔들어 깨워 물었다. "이게 무슨 일인가."

장 콕토(Jean Cocteau)의 영화에 이승에서 저승으로 가는 장면을 표현한 대목이 있었다. 유리벽 같은 것이 있는데 거기에 몸을 대면 그 벽이 녹으면서 사람이 저쪽으로 빠져나가는 것이었다. 내가 나중에 조금씩 알게 된 일인데 일종의 초자연적인 현상이 아닐까 싶다. 영적인, 또 분명히 물질적인 어떤 것이 가슴을 열고 들어오는 것인데, 부드러운 것이 촉감으로 느껴지는 것이었다. 양동이에 두부가 가득 담겨 있다 할 때 거기에 손을 넣으면 뿌듯한 촉감이 있을 것이다. 비유하자면 그런 현상이었다. 예고 없이 상상으로도 해 본 적

이 없던 사건이 생긴 것인데, 분명한 것은 김종영이란 어떤 총체적인 것이 가슴 안으로 들어왔다는 것이다. 만약에 영혼이란 것이 있다면 자유자재한 현상이 발생할 수 있을 것이다. 최근에 읽은 어떤 책에 의하면 육체에서 영혼이 빠져나갔다가 다시 들어왔다 했는데, 어떤 저항이 있다는 기록을 본 일이 있지만 그것도 알 수 없는 일이긴 마찬가지이다. 그런 일이 왜 생겼는지, 그게 무슨 일인지, 확실한 일이긴 하지만 규명할 수도 없고 또 규명될 일도 아니다. 단지 그때의 그 느낌이 지금도 명명(明明)히 살아 있고, 가끔은 문득 생각날 때가 있다.

여기 박갑성 선생께서 『서울신문』에 쓰신 조사(弔詞, 천구백팔십이년 십이월 십칠일자)를 그대로 옮기면서 그날의 풍경을 회상코자 한다. 조사가 『서울신문』에 나간 이유가 있었다. 김종영 선생께서 만든 삼일독립선언기념탑이 탑골공원 안에 세워져 있었는데 영문 모르게 헐려 삼청공원에 버려졌고, 엉뚱한 작품이 현 위치에 서 있는 것이 뒤늦게 발견되었다. 천구백팔십년 이른바 계엄령 하에서 그것을 맨 처음 취재 보도하여 세인을 놀라게 했던 명기자가 『서울신문』의 반영환이었다. 그분은 그때부터 시작해서 십이 년간 함께

애써 마침내 그 기념탑을 서대문 독립공원에 다시 복원하게
한 큰 공로자이기도 하다. 그날도 소식을 알렸더니 쾌히 지
면을 내놓겠다 하여 박 선생께서 즉시 집필하신 그 글을 싣
게 되었고, 최만린 선생이 조사를 대신해서 장례 미사 때 낭
독하였던 것이다.

각백(刻伯), 이젠 편히 쉬소서

김 형을 우리는 각백(刻伯)이라 불러 왔소. 그렇게 부르는
것이 가장 편하고 친근감이 있기 때문이오. 그러므로 지금
도 '각백!' 하고 부르겠소. 대답이 있을 리 없소. 생전에도 대
답이라고는 별로 하지 않고 다만 돌아보고 눈으로만 대답했
으니…. 그러나 나는 각백이 침묵하는 뜻을 약간은 알 것 같
소. 각백은 지금도 또 무엇인가 작업을 하고 있는 것이 분명
하오. 고장난 차는 덜컹덜컹 요란한 소리를 내고 끌려가지
만 정상적인 차는 소리가 없다고 각백은 늘 말했소. 누군가
는 각백을 예술의 수도승이라고 한 말이 기억나오. 그러나
이번에 마지막 병상에서 초인적인 투병을 하면서 일체의 문

병객을 사절하면서 절대적인 침묵 속에서 각백은 참으로 놀라운 작품을 완성했던 것이오. 그것은 목재(木材)나 석재(石材)나 점토(粘土)로 만든 작품이 아니라, 스스로의 육신과 영혼으로 창조한 작품이었소. 하루는 갑자기 침묵을 깨고 신부님을 모셔 오도록 하고, "실로 반 세기 만의 기쁜 눈물을 흘리게 되었습니다" 하면서 자기 육신과 영(靈)으로 제작한 작품에 마지막 날인을 원했던 것이오. 옆에 있던 맏딸이 아버지의 눈물을 씻어 주는 모습을 나는 보았소. 오래전에 각백이라는 애칭을 우연히 발설했던 은사 우석(雨石) 선생께서 이 소식을 들으시고 그렇게도 기뻐하신 까닭은 무엇이겠소. 각백은 이미 이에 대한 대답을 『우성(又誠) 김종영(金鍾瑛)』이란 작품집에 써 놓았소.

"인생은 한정된 시간에 무한의 가치를 생활하는 것." "예술은 사랑의 가공(加工)." "예술의 목표는 통찰(洞察)이다." 또 거기에는 이러한 통찰도 나와 있소. "예술가는 누구나가 관중을 염두에 두게 되며 예술가가 생각하는 관중은 시대와 지역을 초월해서 많고 넓을수록 좋다. 그러나 진정한 관중은 자기 자신이다. 왜냐하면 자신을 기만하면 관중을 속이는 결과가 될 것이고 자신에게 정성을 다하면 관중에게

그만큼 성실하게 되기 때문이다. 결국 작품은 자기 자신을 위해서 제작한다고 말할 수 있겠다."

열 권의 책을 쓴들 이런 통찰이 어디 있겠소. 나는 참으로 부끄럽다는 말도 할 수 없을 만큼 부끄럽소. 눈물은 더구나 엄두도 나지 않소. 그 책에는 또한 이런 지언(至言)이 보이오. "무한한 가치 이것은 인간의 자각이다." 이제부터 우리는 '각백(刻伯)'을 '각백(覺伯)'이라고 글자를 바꿔야 하겠소. 이제 좀 쉬시오.

박갑성

옛 신문, 그 누렇게 바랜 종이에 확대경을 대고서 이 글을 옮겨 적는데, 그날의 정황이 새롭게 떠올라서 그런지 하염없이 눈물이 솟아 흐르는 것을 어쩔 수가 없었다. 옛 일은 물 흐르듯 흐르고 또 흐르고 정처 없이 가고 또 가고 하여 망각의 저편에 함몰해 있을지라도, 인정이란 순식간에 그 물줄기를 역류시켜 어제가 오늘인 듯 생생하게 되살리는 것이었다.

비문

우성 김종영 선생은 1915년 6월 26일 경남 창원에서 성재 (誠齋) 김기호(金其鎬) 씨와 부인 이정실(李井實) 여사 사이에서 오남매 중 장남으로 태어나셨다.

1930년 휘문고보에 입학, 장발(張勃) 선생의 인도로 동경 미술학교에서 일찍이 조각을 전공하시고, 1943년 환국하여 향리에서 은거하시다가 1948년 서울대학교 교수로 선임, 미술대학 학장을 역임하시고 1980년 정년으로 퇴직, 예술원 회원 재임중 1982년 12월 15일 생을 마치셨다.

선생은 빛나는 예지로 이 땅에 조각예술을 정착시키시고 주옥 같은 작품들을 남기시니 1960년 서울시 문화상, 1974년 국민훈장 동백장, 1978년 예술원상을 받으셨으며, 높은 인격으로 수많은 후진들을 길러내시니 세세에 그 뜻이 길이 살아 퍼질지어다.

1983년 12월 15일

서울대학교 미술대학 조소과 동문들이 세움

용인 천주교 묘지에 있는 선생의 묘 앞에 일 주기를 기념하여 세운 조각비로, 비문은 최종태가 적었다.

각백刻伯을 말함

박갑성(朴甲成) 우성 김종영 기념사업회 초대회장

"사람이면 다 사람이냐 사람이라야 사람이지"라는 말이 있다. 무슨 소린지 동어반복 같기도 하고 말이 안 되는 말 같기도 하지만 뜻이 훌륭한 말이다. 한국 사람이면 즉시 알아들을 수 있고, 아무런 이치나 논리를 따지지 않아도 즉석에서 이해가 가는 속담이다. 세상에 수없이 많은 사람이 있고 동서고금으로 또한 앞으로도 무수한 사람들이 태어나겠지만 사람 같은 사람도 있고 사람 같지 않은 사람도 있다는 말이며, 겉모양은 사람으로 생겼지만 속으로는 사람이 아니라 목석 같기도 하고 때로는 짐승 같기도 하다는 뜻이다. 사람은 이처럼 육신만으로 존재하는 게 아니라 그 속에 눈으로는 보이지 않는 마음 혹은 정신이 있어서 그것이야말로 사람다운 사람을 결정짓는 핵심이고, 성장하는 동안에 노력 여하에 따라 또는 환경 적응 능력에 따라 참사람으로 만들어져 간다는 것이다. 이러한 모든 착잡한 뜻을 우리는 누구나 즉각적으로 아무런 정신적인 노력 없이 알아듣는다. 심지어는 서너 살짜리 천둥벌거숭이에게도 엄마는 "네가 사람이냐"

하며 볼기를 치면 알아들을 정도로 통용되는 말이다. 그러나 옛날 그리스에서 어떤 현인이 대낮에 등불을 켜 들고 무엇인가를 찾아다니는 걸 보고 "대체 무슨 짓이냐"고 하자 "사람을 찾고 있소!" 했다는 전설 같은 얘기는 좀체로 알아듣기 힘든 얘기고, 잠시 알 만하다가도 금세 잊어버리고 딴청을 하게 되는 얘기로 전해진다.

여기 김종영(金鍾瑛) 각백(刻伯) 얘기도 그와 비슷하다. 그는 사람인가, 혹은 조각가인가, 혹은 조각하는 예술가인가, 한마디로 그는 예술가인가, 혹은 남산골 샌님인가. 한걸음 더 나가서, 대체 예술가란 무엇인가 하는 것을 묻고 그것을 재확인하도록 하는 예술가이며, 대낮에 등불을 켜 들고 찾아야 할 사람에 속하는 까닭이다. 일방적인 칭찬 또는 찬사가 아니라, 오히려 예술에 몰두하고 정진하는 무수한 침묵의 예술가들에게 커다란 위안을 안겨 주고 불멸의 등불을 밝혀 주기도 할 것이다.

내가 보기에 김종영은 예술가가 되기 이전에 세 가지 아주 평범한 진리를 몸에 지니고 있는 듯했다.

1. 속물 근성은 천박하다.

2. 세상의 영화에 뜻이 없다.

3. 예술은 인생의 최고 가치에 속한다.

하나도 어려울 것이 없는 근본 원리다. 그저 마음이 비고 순수하면 그만이다. 하지만 세상 마칠 때까지 유지하기는 어렵다. 평범한 진리는 평범한 사람에게는 참으로 쉽기 짝이 없는 진리다. 그러나 비범한 천재들에게는 그보다 극복하기 어려운 원리는 없다. 그것은 천재들의 시금석이다. 그러나, 자칭 천재들에게는 불가사의한 장벽일 것이다. 군소 천재들은 사소한 과오를 범하고 위대한 천재들은 거대한 과오를 역사에 남긴다. 김종영은 이 경계선을 무난히 통과했다. 그는 자칭 천재도 타칭 천재도 아니기 때문이다. 앞으로도 그대로 있기를 바란다. 천재란 결국 과오를 통해서밖에는 역사에 참여하지 못하는 까닭이다. 나는 학창 시절부터 직장에 이르기까지 일평생의 대부분을 그와 함께 살아왔지만 그가 과오에 빠지는 일을 보지 못했다. 그는 천재가 아니었다는 증거다. 왜 이렇게 이 자리에서 천재 타령을 늘어놓는가 하면, 요즘 젊은 세대들은 어쩔 수 없이 제각기 꼭두각시 같은 천재 노릇을 해야 살아남는 시대에 살고 있기 때문

이다. 모래알보다 더 허무한 원자핵처럼 고립된 천재들이 세상을 위태롭게 하는 절망적인 가면무도로 공연 무대를 이끌어 가고 있기 때문이다.

각백 김종영은 이상하게도 무(無)의 철학이 아니라 유(有)의 철학에 가담하고 있었다. 그의 성장 환경으로 보면 충분히 동양적인 무에 친근성을 가져야 마땅할 것이고, 시대 환경으로는 합리주의적인 진보와 자유주의에 물들어 갔어야 했겠는데, 그렇지 않고 전통적인 서구 사상의 핵심을 소화시키고 그 보편적인 형이상학적인 원리 속에 동양적인 전통을 살과 피로 자연스럽게 종합시켰다. 좀 전에 거론한 세 가지 원리도 이런 정신적 토양에서 끝까지 유지된 것이라고 생각된다.

물론 그에게서도 르네상스 이래의 근대 서구의 합리주의와 인간 중심적인 내재원리와 실용주의 사상의 영향이 없지 않다. 가령 그가 남긴 '인생(人生)·예술(藝術)·사랑'이라는 여섯 가지 격률(格率) 속에 특히 "인생은 한정된 시간에 무한의 가치를 생활(生活)하는 것" 또는 "예술은 한정된 공간에 무한의 질서를 설정하는 것" 등에 그것이 엿보인다. 코페르니쿠스의 지동설과 다윈의 생물진화론 이래로 시간과

공간이 무한대로 확장되었고 근대 수학과 근대 물리학의 영향으로 무한이라는 것이 유한 속에 내재한다는 이론이 가능하다 하여, 이른바 물리–수학적 논리(Physiko-Mathematiko Logik)가 일반화되고 그러한 세계관, 우주관, 인간관이 철학뿐 아니라 예술과 도덕 그리고 정치와 사회와 경제의 밑바닥에 깔리게 된 것이다. 물체를 원통과 삼각추와 구체로 보라는 세잔의 원리가 김 각백의 후기 작품에 나타나 있다. 각백은 그것을 인체로부터 조각을 해방시킨 것이라고 주장하지만, 타면에서 보면 기하학적인 원리가 예술에 영향을 주기 시작한 것이다. 수학은 본래 가치중립적이다. 그것은 '예술을 위한 예술'의 독립 원리이고, 다른 모든 가치 즉 진(眞)과 선(善)으로 연결되는 모든 가치와의 단절을 뜻한다. 근대 이래의 인간 고독의 원리이기도 하다. 그리고 모든 기술 문명의 냉혹성의 원리이며 모든 독재자들이 악용하는 비장의 무기이다.

그런데 사람은, 특히 예술하는 자유인은 이 무기로 가둬둘 수가 없다. 방사성 물질은 가둘 수가 있고 그것을 이것저것에 선용도 하고 악용도 하겠지만, 사람은 그렇게는 안 된다. 유한 속에 들어 있는 무한으로는 만족하지 못한다. 방사

성 물질보다 무한히 강한 방사성을 인간은 가지고 있다. 인간의 영혼은 무엇으로도 포장하여 잠재우지 못한다. 각백은 그것을 알고 있었다. 그래서 "예술은 사랑의 가공(加工)"이라고 한 것이다. 그는 유한 속에 갇힌 무한에서 탈출하는 작전에 성공했다. 하느님이 '사랑의 가공'을 하도록 사랑의 문을 열어젖힌 것이다. 사랑으로 포장되기 위해서다. 이제 김종영의 방사선은 빈틈없이 포장되었고 그는 오랜 편력 끝에 마침내 평화를 찾은 것이다. 겉으로 보기에 그는 항상 조용했고 항상 침착했다. 그러나 내면에서 그는 항상 움직이고 항상 찾고 있었다. 고향은 바로 옆에 있었다. 아니, 마음속 깊이 마음보다 더 깊은 곳에, 예술보다 더 앞에 사랑의 고향이 대기하고 있었다. 그는 '환희의 눈물'을 참을 수가 없었다. 그 자리에는 모든 가족들이 모여 있었고 최종태와 나도 있었다.

1999. 4. 3.

망부활(望復活) 저녁에 씀

고맙고 소중한 조각가 이야기

김형국(金炯國) 서울대 교수

1.

역사는 사람이 만든다. 그래서 역사가 사람의 이야기(his story)인 것이다. 예술도 사람이 만드는 것. 예술을 논하자면 예술가의 이야기가 빠질 수 없다. 이 글은 선각 조각가 김종영의 인간됨을 '본 대로 느낀 대로' 후배 조각가 최종태(崔鍾泰)가 적은 개인적 기록이다. 일종의 작가론이다. 작품은 작가의 분신일진대 그 분신이 어떤 토양에서 생겨난 것인지, 그 토양인 인간성을 헤아려 보자는 것이 작가론의 소임. 해서 작가론은 작품론의 중요성에 못지않다.

작가론은 자가에 대한 포괄적 이해뿐만 아니라 당장 실용적 가치도 발휘한다. 작품 식별에 작가의 삶이 열쇠가 되곤 하기 때문이다.

단원(檀園) 그림 감정에 얽힌 이야기인데, 출처 불명의 단원이 골동 시장에 나왔다. 알 만한 사람들은 사진을 보고 일단 단원이 분명하다고 보았지만 나중에 진적(眞蹟)이 아니라는 결론이 나왔다. 판정 근거는 단원다운 착함이 보이지

않기 때문이었다. 감정 기준 치고는 육안으로 잰 객관적 잣대가 아니어서 애매하다 싶지만, 착함이 느껴지는 그림의 분위기는 진부(眞否)를 밝힐 수 있는 아주 설득력있는 심안(心眼)의 기준이 된다.

그림에서 착함이 느껴지는 단원다움은 그의 인간됨에 대한 은밀한 기록을 유추한 결과이기도 할 것이다. 단원이 조선시대 대표 작가이나 우리 사회가 무심한 탓에 언제 세상을 떠났는지 등이 미궁으로 남아 있지만, 그의 사람됨에 대해선 만년에 가난에 찌들었을망정 마음만은 천의무봉(天衣無縫)이었음을 말해 주는 유명 일화가 그나마 남아 있다. 가난으로 끼니를 잇지 못하던 차 누군가 그림을 구한다며 돈 삼천을 가져왔다. 그 돈으로 이천을 매화 한 분을 사고 팔백으로 매화꽃 아래서 한 잔 마시는 매화음(梅花飮)을 하고 겨우 나머지 이백으로 쌀과 나무를 마련하지만 겨우 하루치 살림에 충당될 뿐이었다 한다. 이처럼 순진무구한 예술지상주의자의 그림이니 착하지 않고 달리 어쩌겠는가. 반대로 가짜 단원을 만드는 사악한 마음은 금방 탄로 나기 마련이다.

단원처럼, 최종태는 한국의 현대 추상조각의 원류 김종영도 "좋은 사람이 좋은 작업을 남긴" 경우라 단언하는 '확신

범(確信犯)'이다. 이 대목에서 하나 짚어 둘 바로 "좋은 사람이 반드시 좋은 작품을 만든다"는 법은 없다. 한 여인을 처음 사랑하는 마음은 착하고 순수하기 짝이 없지만 순정에서 씌어진 사랑의 편지가 문학이 된다는 보장은 없다. 당사자들의 심금은 울릴지 몰라도 한 다리 건너 이웃에겐 별 무반응이 되기 쉬운 게 연애 편지인 것이다.

또 다른 역설로, 도덕적으로 착함과 거리가 먼 사람이면서 아름다운 작품을 남기는 경우도 적지 않다는 사실이다. 생전에 천하난봉으로 손가락질을 받던 피카소이지만 작품의 위대성을 흠잡는 소리는 전혀 들리지 않았다.

2.

저자 최종태는 사범학교를 나와 초등학교 교사로 재직하던 중 우연히 김종영의 작품 사진을 보고 깨달은 바 있어 조각 공부에 뛰어든 사람이다. 그리하여 서울대 미술대학 조소과의 제자가 되었고, 조각을 생업으로 삼고부터는 동업계 후배가 된다. 뒤이어 함께 서울대 교수로 재직한 시절엔 노소동락(老少同樂)하던 동료였다. 사람이 세상에 나와 제 몫의 일을 하자면 학교 시절엔 스승을 잘 만나야 하고, 직장에 나

아가선 상사를 잘 만나야 한다던데, 최종태의 경우는 좋은 스승이 나중에 상사이자 동료이기도 했으니 스승복은 타고 났다.

두 사람의 어울림은 김종영이 서울대에서 정년퇴임하고부터 더욱 가연(佳緣)으로 치닫는다. 김 교수 정년퇴임을 계기로 당시 덕수궁의 국립현대미술관에서 회고전이 개최되는데 작품집 출간 등 전시 뒷바라지를 도맡았고, 사회성 공공조각에 관심을 두지 않던 그가 어쩌다 맡아 탑골공원 내에 세웠던 삼일독립선언기념탑이 불순한 힘에 밀려 헐려 나가는 불운을 겪자 최종태가 그 복원책 마련에 동분서주했다. 내성적이고 그래서 사회성이 태부족인 점에서 두 분이 난형난제였으나, 최종태가 총대를 메고 나선 것은 이 소리 저 소리 이해 당사자가 직접 말하는 것은 도리가 아니라고 두 사람이 공감한 끝이다.

최종태의 김종영 받들기는 스승을 사부(師父)라 하여 부모와 동렬에 놓는 전통적 미덕의 체화 그것이다. 삼일독립선언기념탑이 우여곡절을 겪는 데 상심한 탓인지 김종영이 고희를 넘기지 못하고 타계하자, 대외적으로 그의 작품세계 알리기에 진력하는 한편, 매사에 신중에 신중을 거듭하는

스타일임에도 유족들이 어려워하는 일에는 더없이 민첩한 수족이 되고 있다.

신통한 결말을 얻지 못했지만, 내가 김종영 후사에 도움이 될 만한 여지를 찾아보았던 것도 최종태의 스승 받들기에 감명을 받았기 때문이다. 그의 고향 집 고옥(古屋)이 불합리한 도시 계획으로 담장 한 귀퉁이가 헐려 나가는 어처구니없는 일이 생겨 고향인 창원(昌原)을 함께 다녀오기도 했다.

창원은 내 선친의 고향이기도 하고 내가 자란 마산(馬山)과는 지척이다. 그런 창원이 조형세계의 선각자의 연고지란 사실을 뒤늦게 알고, 내 고향 땅이 경제만을 능사로 삼지 말고 문화의 향기를 자랑할 줄 아는 곳이 되었으면 하는 바람이 간절해서 작으나마 열의를 보냈던 것이다.

3.

최종태의 스승 생각이 지극한 것은, 김종영이 세상을 떠났어도 그의 미덕이 최종태의 마음속에서 새록새록 재발견되고 있기 때문일 것이다. 이런 각별한 사이를 두고 거두절미 '인연'이라 말하지만, 전생의 인연이야 알아낼 도리가 없어도 현생의 인연은 짚이는 데가 있다.

하나는 김종영에 다가가고자 했던 최종태 발심(發心)의 열기가 식을 줄 몰랐다는 점이다. 이는 우선 최종태의 성품과 관련이 있다. 최종태는 완벽주의자이면서 결벽주의자이다. 하고 있는 일에 깊이 그리고 거듭 성찰하는 성품인지라, 이런 성품의 사람은 부족감, 모자람의 압박에서 한시도 벗어나지 못한다. 수준급의 예술가 모두가 부족증 증후군 사람이겠지만, 최종태가 특히 그러하다. 십 년 전인가 이렇게 적고 있다. "나는 지난 수십 년간 형태를 찾아 애를 썼지만 결과에 있어서 이룩된 것이 없다. 형태의 탐구란 인간의 궁극적 이상을 실현하는 것이라 할 것인데, 그것은 인류 평화에의 기여일 것이고 그런 점에서 나는 역할되어지지 못하였다"고 털어놓고 있다.

하지만 부족증 증후가 조각에서 손을 놓게 할 정도로 심하진 않다. 이어서 적기를, "단지 감사한 것은 일을 하지 않고는 견디기 어려운 어떤 충동이 있다는 것인데, 그래서 나는 용기를 잃지 않고 오늘도 이 끝없는 길을 가고 있는 것이다." 용기를 잃지 않았다는 말은 용기가 흔들릴 때가 많았다는 말일 터이고, 그때 그가 찾는 기댈 언덕이 김종영 등 스승들이었다. 팔십년대 말에 펴낸 수상집 책머리에 "스승들이

내가 고뇌의 기나긴 길가에서 헤매고 있을 때 항상 따뜻한 손길로 나를 지켜 주셨다"고 적고 있다.

제자가 다가간다 해서 스승의 마음의 문이 자동적으로 열리지는 않는다. 생전의 김종영은 한마디로 '퍽 조용한 분'이었다. 여러 뜻이 담겨 있겠지만 사람들과 어울리는 방식도 아니고, 사람과 조우해도 대면일 뿐 대화는 좀처럼 없었다는 말일 것이다.

그럼에도 뜻이 통하는 경우엔 의외로 교유가 물 흐르듯 자연스러울 수 있었겠다. 우선 옛날 말 '문자향(文字香) 서권기(書卷氣)'에 해당하는 '문(문학)·사(역사)·철(철학)'의 인문적 소양을 중요시했던 점에서 두 사람은 뜻이 통했다. 무슨 조형이든, 조형이 그럴 수밖에 없게 만들어 주는 맑고 밝은 정신에 대한 관심이 두 사람은 각별했다.

또 하나는 스승 등 주변에 대한 감수성을 글로 옮기고 싶은 최종태의 의욕수가 남다르다는 점이다. 훌륭한 선배, 훌륭한 스승에 대해 따뜻한 흠모의 정을 가진 후배가 어디 한둘일까마는, 그 마음들이 모두 글로 옮겨지진 않는다.

최종태는 조각에 입문하기 전엔 문학을 꿈꾸던 '문청' 곧 문학청년이었다. 못다 한 젊은 날의 꿈이지만 꿈의 여운은

한평생 계속된다. '뜬 구름'의 대명사 같던 충남의 서정시인 박용래(朴龍來, 1925-1981)와 뜻이 맞았던 것도 그렇고, 조각 이야기 할 때는 따지는 것이 많고 많은 사람인데도 주위에서 생활 이야기라든지 그림 이야기라든지를 글로 적어 달라 하면 그렇게 순순할 수가 없는 것도 그렇다. 조각으로 다하지 못한 말을 글을 빌려 열심히 발언하고 있다.

4.

스승을 대자아(大自我)로 삼고 있는 최종태가 타고난 글솜씨인 것은 김종영 조각을 사랑하는 사람에겐 큰 행운이다. 다른 나라에선 예술가를 포함, 사회적 명인에 대한 기록이 많다. 본인이 직접 쓴 자서전, 그리고 남이 적은 전기, 평전 또는 연구서 등의 형태로 만들어졌고 또 만들어지고 있지만, 우리는 그렇지 못하다. 은퇴한 뒤 주위에서 자서전 집필을 권하자 그런 글은 자기변명, 자기자랑에 그칠 뿐이니 안 쓰는 게 그나마 세상을 돕는 길이라 했던 김옥길(金玉吉) 전 이화여대 총장의 경우처럼, 진솔한 자서전을 만나기 어려운 것이 우리 사정이다. 남이 적은 전기마저 태부족인 것은 우리 백성이 자고로 사람 키우기에 인색한 탓도 있을 것이고,

다른 것도 마찬가지이지만 선인들의 발자취도 쉬 잊어버리고 마는 국민성 탓도 있을 것이다.

이런 형편에서 사람과 작품을 속속들이 아는 후학이 적은 이 김종영 인간학(人間學)은 참 고마운 글이다. 이를테면 김종영은 추사에 대한 존경이 대단했음을 알려 주고 있다. 십년 가까운 제주 유배의 한계 상황 속에서 추사체가 완성되었음을 상기하는 것만도 세속의 명리(名利), 사회의 시류(時流)와는 일체 담을 쌓고 독절(獨節)하게 살아가는 자신의 생활방식을 정당화하는 동기로 작용했을 것임을 우린 짐작할 수 있다.

또한 외견상 지극히 고적하게 보이는 외톨박이였지만, 내심은 묵직하고 단단한 돌 같은 자기확신의 세계를 구축한 김종영의 일면도 읽을 수 있다. 그런 내면적 세계가 없고는 그의 추상조각은 태어나지 못했을 것이다. 외형의 재현에 치중하는 유파(類派)의 조각은 일단 형사(形似)에 성공하면 주변의 인정을 얻을 수 있겠지만, 형태의 근본 내지 정수를 지향하는 추상조각은 그 정신을 살린 형태 곧 신사(神似)에 대해 '긴 회의, 짧은 확신'의 진통을 이겨내야만 했고, 자기확신이 끝난 작품일지라도 안목가와의 교감 과정에서 있기

마련인 시행착오와 우여곡절을 이겨내자면 믿을 데라곤 오직 자신 하나, 그래서 자신에 대한 강한 확신은 남다를 수밖에 없었을 것이다.

언젠가 조각가의 부인이 나에게 들려준 이야기가 기억난다. 김종영은 만지고 있는 돌을 껴안고 돌았듯이, 유배 중의 추사도 애중(愛重)해 했음직한 제주 한란(寒蘭) 한 분을 집 안에서 끼고 돌았다 한다. 청향(淸香)이 빼어난 제주 한란의 고집이 대단해서 갖은 정성을 다해야 겨우 꽃을 볼 수 있다던데, 그처럼 추상조각은 더욱 극진한 정성과 집념이 일구어낸 덩어리였던 것이다.

아무튼 김종영의 추사 사랑을 적은 최종태의 기록은 세잔이 보들레르 시를 좋아했음을 목격하고 적은 베르나르(Émile Bernard, 1868–1947)를 연상시킨다. 서구 근대미술이 세잔에서 출발했음은 세상이 익히 아는 일. 그 세잔 작품세계의 이해에는 세잔 주변에 머물면서 체험하고 목격한 바를 적은, 스스로 화가였던 베르나르의 글 『세잔느의 회상: 고난의 지성에게 바치는 찬미가』가 빠질 수 없다. 세잔의 여인 나상 그림 뒤에 "여기 엉덩이가 불거진 젊은 여인이 있으니 / 그녀가 초원 한가운데에 보드라운 육체를 누일 때면 마치

찬란한 꽃 피는 듯하여라…"라 보들레르 시를 적어 두었음은 베르나르가 살짝 알려준 것이다.

5.

예술가와 나누었던 교감과 교분이 예술가의 이야기를 낳고, 예술가의 이야기는 예술가의 작품 이해를 돕는다. 예술가의 이야기는 예술가의 평상심에 대한 기록이다. 물론 삶의 희로애락이 점철된 평상심이다. 예술가의 작품은 평지돌출(平地突出)처럼 평상심의 지층을 뚫고 솟아오른 표현 의지의 극화(劇化)요 그 상징이다.

그런데 평상심과 극적 표현은 서로 다른 이종(異種)이 아니라, 예술가의 양면성일 뿐이다. 최종태의 스승 회고는 김종영의 작품 얼굴만 보아 온 사람들에게 달의 뒷면을 보여주듯이 스승의 평상심을 보여주고 있다.

압축적 근대화에 성공했다는 우리 사회지만 아직 선진적 체계가 덜 짜여서인지 성취한 사람들에 대한 진솔한 이야기가 흔치 않다. 아니 손꼽을 정도로 드물다. 그런 점에서 최종태의 글은 전기문학적 가치가 있다.

조형 작가는 조형으로 말할 뿐이지 문학이 웬말인가 하는

논란도 있을 수 있다. 이십세기에 들어 조형세계에 근대성이 확고하게 자리잡으면서 문자적 의미 전달의 삽화적 위치에 있던 회화가 문학에서 독립했고, 건축의 장식이라 치부되던 조각이 독자 예술로 부상한 마당에 조각가의 이야기가 조각 감상과 이해에 무슨 도움인가 하는 극단적 견해도 제기될 수 있다.

　나는 생각이 다르다. 조각 등 조형예술이 독자적인 영역으로 성장했기 때문에 이제 문학 등과 당당히 교류하고 있는 것이라고. 그래서 예술평론도 정당하고 예술가의 사람 이야기도 정당한 것이다. 유감스럽게도 우린 예술가의 이야기가 너무 드물다. 그래서 최종태의 스승 이야기가 소중하고 고맙다는 것이다.

　1999년 4월

김종영 연보

6월 26일, 경상남도 창원군(昌原郡) 소답리(召畓里) 111번지에서, 김기호(金其鎬)와 이정실(李井實)의 사이에서 오남매 중 장남으로 태어남.

1930
서울 휘문고등보통학교(徽文高等普通學校)에 입학, 이쾌대(李快大), 윤승욱(尹承旭)과 함께 장발(張勃)로부터 미술 지도를 받음.

1932
동아일보사에서 주최한 '전국서예실기대회'에서 안진경체(顔眞卿體)로 일등상을 받음.

1936
3월, 휘문고보를 졸업하고, 장발의 권유로 일본 동경미술학교에 진학, 조각을 전공함.

1941
3월 24일, 동경미술학교 조각과 소조부 졸업. 이후 1943년까지 모교의 연구과(대학원 과정)에 머물며 제작생활에 몰두함. 12월 8일, 이숙(李淑)의 장녀 이효영(李孝榮)과 경상북도 의성(義城)에서 결혼.

1942
창원에서 장녀 정혜(貞惠) 출생.

1943
3월, 동경미술학교 조각과 연구과를 졸업하고 귀국하여 1948년까지 향리 창원에 묻혀 은둔생활을 함.

1944
의성에서 차녀 명혜(明惠) 출생.

1947
창원에서 삼녀 인혜(仁惠) 출생.

1948
당시 서울대학교 미술대학장인 장발의 천거로 서울대 미술대학 조교수로 부임. 이때부터 서울 돈암동(敦岩洞)에서 살아감.

1949
서울에서 장남 정태(正泰) 출생.

1950
육이오 전쟁 발발 후 피난 가지 않고 서울에 머묾.

1951
일사후퇴와 함께 부산으로 피난, 그곳에서 임시로 마련된 서울대학교의 수업을 계속함.

1952

창원에서 차남 익태(翊泰) 출생.

1953

3월 10일부터 4월 13일까지 런던 테이트 갤러리에서 개최한 '무명정 치수를 위한 기념비'라는 주제의 국제공모전에 출품하여 입상(入 賞), 한국 미술계에 커다란 파문을 일으킴. 이 해부터 1980년까지「대 한민국미술전람회」(국전) 심사위 원 및 운영위원을 역임함.

1954

이 무렵부터 추상조각을 시작함.

1955

창원에서 삼남 상태(尙泰) 출생. 이 해부터 1965년까지 서울시 문화위 원 역임.

1958

창원에서 사남 병태(秉泰) 출생. 경 북 포항에 〈전몰학도충혼탑(戰歿 學徒忠魂塔)〉을 세움.

1959

서울 중앙공보관에서 월전(月田) 장우성(張遇聖)과 이인전을 가짐. 이 해부터 1961년까지 문화재보존 위원 역임.

1960

서울대학교 음악대학에 〈현제명선 생상〉을 세움. 서울문화상과 녹조 소성훈장(綠條素星勳章) 수상. 이 해부터 이듬해까지 한국미술협회 대표위원 역임.

1961

한국미술협회 이사 역임.

1963

8월 15일, 서울 탑골공원에 〈삼일 독립선언기념탑〉을 세움. 국민재 건운동본부 공로상 수상.

1965

제8회 상파울루 비엔날레에 이응로 (李應魯), 권옥연(權玉淵), 이세득 (李世得), 정창섭(丁昌燮), 김창열 (金昌烈), 박서보(朴栖甫) 등과 함 께 한국 대표로 출품.

1968

한국디자인포장센터 이사장 역임. 이 해부터 이듬해까지 유네스코 초 대로 파리, 로마 등지의 미술을 연 구시찰함. 이 해부터 1972년까지 서울대 미술대학 학장 역임.

1972

서울대 공적기념상 수상.

1974
국민훈장 동백장 수상.

1975
신세계미술관에서 회갑기념 개인전을 가짐.

1976
대한민국예술원 회원으로 선출.

1978
대한민국예술원상 수상.

1979
12월, 탑골공원 정비사업이라는 이름으로 〈삼일독립선언기념탑〉이 철거되어 삼청공원에 버려짐.

1980
서울대 미술대학 교수 정년퇴임. 이를 기념하여 4월 3일부터 20일까지 덕수궁 국립현대미술관에서 초대 회고전을 갖고, 화집『김종영 작품집』을 문예원에서 출간.

1981
위암이 발병하여 투병생활을 하기 시작함.

1982
12월 15일, 육십팔 세로 별세.

1983
12월 15일, 용인 천주교 묘지에 작고 일 주기를 기념하여 조각비를 제막함. 유고(遺稿)와 소묘를 묶은 『초월과 창조를 향하여』를 열화당(悅話堂)에서 출간.

1989
유족, 친지, 제자, 후학들을 중심으로 '우성 김종영 기념사업회' 발족. 호암갤러리 초대 회고전「김종영」개최.

1990
'우성 김종영 기념사업회' 사업의 일환으로 '우성 김종영 조각상'을 제정. 제1회 수상자로 정현도를 선정하고 예술원에서 시상식을 가짐.

1991
뚜렷한 이유 없이 철거되었던 〈삼일독립선언기념탑〉이 십이 년 만에 새로 조성된 서대문 독립공원에 복원됨.

1992
제2회 우성 김종영 조각상에 윤영석을 선정하고, 예술의 전당에서 시상식과 함께「우성 김종영 10주기 추모전」을 가짐.

1994

원화랑에서 「김종영전-긴 봄날」이 개최됨. 제3회 우성 김종영 조각상에 박희선 선정.

1995

10월 2일, 광복 오십 주년 기념 및 미술의 해를 맞이하여 창원미협 주최, 미술의 해 조직위원해 주관으로 '1995 미술의 해―조각가 고 김종영 선생 기념비 제막식'이 김종영 생가에서 거행됨.

1996

제4회 우성 김종영 조각상에 낙우조각회 선정.

1997

부산 공간화랑에서 「김종영 조각전」이 개최됨.

1998

가나아트센터에서 김종영의 미발표 그림과 조각을 위주로 「김종영 특별전―그림과 조각」을 개최하고, 화집 『김종영의 그림』을 출간함. 제5회 우성 김종영 조각상에 김황록 선정.

1999

최종태(崔鍾泰)가 『회상·나의 스승 김종영』(가나아트)을 출간.

2000

제6회 우성 김종영 조각상에 전항섭 선정.

2002

제7회 우성 김종영 조각상에 현대공간회 선정. 12월, 서울 평창동(平倉洞)에 김종영미술관(관장 최종태)을 개관하면서, 「김종영미술관 개관 기념 특별 회고전」을 개최하고 화집 『김종영: 인생, 예술, 사랑』 발간.

2003

김종영미술관에서 「김종영의 김종영」전과 「김종영의 유품」전(5. 27-6. 27), 「김종영: 조각과 그 밑그림」전(11. 28-2004. 4. 25)을 개최함.

2004

김종영미술관에서 「오월에 만나는 김종영의 가족그림」전(4. 30-5. 30)과 「김종영과 그의 가족들」전(7. 9-8. 25)을 개최함.

2005

2월, 김종영 탄신 구십 주년을 기념하여 덕수궁미술관에서 대규모 회고전을 갖고, 『초월과 창조를 향하여』(열화당)를 개정증보판으로 새로이 출간함. 김종영미술관에서 「다경다감(多景多感): 조각가 김종영의 풍경」전(2. 25-5. 15)과 「김종영: 생명으로부터 형태로」전(10. 7-2006. 2. 19)을 개최함.

2006

김종영미술관에서 「김종영의 인체 표현: 조각과 드로잉」전(7. 28-8. 27)과 「김종영의 기하학적 추상조각」전(12. 22-2007. 2. 9)을 개최함.

2007

7월, 김종영미술관에서 「김종영의 점, 선, 면 그리고 입방체」전(7. 13-8. 29)을 개최함.

2008

5월, 김종영미술관에서 김종영의 드로잉을 모아 「드로잉의 상상력과 조형」전(5. 23-8. 14)을 개최함.

2009

8월, 김종영미술관에서 「각도인서(刻道人書): 김종영의 서(書)·화(畵)」전(8. 21-10. 22)을 개최하고, 열화당에서 '각도인 김종영 선집'의 첫번째 권으로 『김종영 서법묵예(書法墨藝)』를 출간.

최종태(崔鍾泰)는 1932년 대전에서 태어났다.
서울대 미대 조소과를 졸업하고 공주교육대, 이화여대 교수를 거쳐,
1970년부터 근 삼십 년간 서울대 미대 교수를 역임했다.
조각전·소묘전·파스텔화전·목판화전·유리화전 등
국내외에서 수십 차례의 개인전을 가졌다. 현재 대한민국예술원 회원,
서울대 명예교수, 김종영기념사업회 회장, 김종영미술관 관장,
장욱진미술문화재단 이사, 유영국미술문화재단 이사,
이동훈미술상 운영위원장 등으로 활동하고 있다.
저서로『예술가와 역사의식』(1986),『형태를 찾아서』(1990),
『나는 세상에서 가장 아름다운 것을 만들고 싶다』(1992),
『나의 미술, 아름다움을 향한 사색』(1998),『이순의 사색』(2001),
『고향 가는 길』(2001) 등이 있고, 작품집으로『최종태』(1988),
『최종태 교회조각』(1998),『최종태: 소묘―1970년대』(2005),
『최종태: 파스텔 그림』(2006),『먹빛의 자코메티』(2007),
『최종태: 조각 1991-2007』(2007) 등이 있다.

한 예술가의 回想
최종태

초판1쇄 발행 2009년 12월 15일
발행인 李起雄 발행처 悅話堂
경기도 파주시 교하읍 문발리 520-10 파주출판도시
전화 031-955-7000 팩스 031-955-7010 www.youlhwadang.co.kr yhdp@youlhwadang.co.kr
등록번호 제10-74호 등록일자 1971년 7월 2일
편집 조윤형 북디자인 공미경 인쇄 제책 (주)상지사피앤비

* 값은 뒤표지에 있습니다.

ISBN 978-89-301-0363-3

Kim Chong-yung, My Mentor: Reminiscence of a Sculptor
ⓒ 2009 by Choi, Jong-tae. Published by Youlhwadang Publishers. Printed in Korea.

이 도서의 국립중앙도서관 출판시도서목록(CIP)은 e-CIP 홈페이지(http://www.nl.go.kr/ecip)에서
이용하실 수 있습니다.(CIP제어번호: CIP2009003880)